孤獨的美食家

一個人吃飯的酸甜苦辣，點滴在心。每一口料理，咀嚼的都是人生況味。

久住昌之／作
谷口治郎／畫
呂郁青／譯

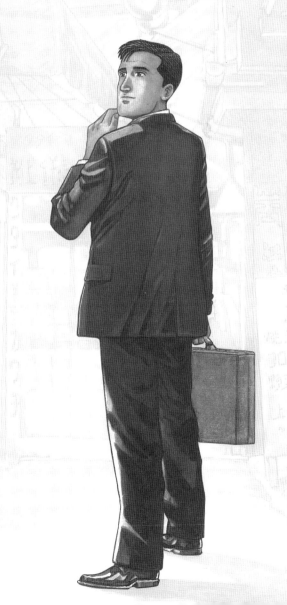

孤獨美食家的秘密

——張國立

這是久住昌之的原作，谷口治郎作畫的單元式式漫畫，於一九九四年至一九九六年在扶桑社的《月刊 PANJA》上連載，二○一二年被東京電視台拍成戲劇播出。

圓神出版社把台灣版的版面寄來，才看了前面兩頁就知道，這是屬於某個時代的我，屬於很多單身男人的故事。

主角井之頭五郎開設進口家飾的個人工作室，所有事都自己包辦，當然很宅、很悶，很寂寞。他又未婚，也幾乎不見有什麼朋友，幸好保有一項樂趣，利用出差或在東京都內談生意之便，到處找小館子享受寧靜、豐富的一頓飯。

一個人吃飯，最大的孤獨似乎莫過於此，可是最大的享受也藏在其中，像《不結婚的男人》阿部寬演的那個角色，一個人跑去吃燒肉，吃得讓所有觀眾流盡口水，井之頭先生更讓我回想起當年單身的那段歲月。

剛當記者，在中華日報跑體育新聞，因為報社小，記者少，每個人負擔的路線很多，我又是新人，從早跑到傍晚回報社寫完稿，才恍然發現一天竟什麼也沒

2

吃。那時沒有 7-eleven，沒有網路上團購的阿舍乾麵，儘管報社後面是四平街市場，我卻也錯過了他們的營業時間。

吃飯，可以買個麵包混混，可以拿包牛肉乾啃啃，不過如果你跟我一樣餓過頭，就絕不願如此馬虎對待自己。越餓，越想吃好吃的。

第一選擇是騎摩托車到林森北路，那裡有位帥叔叔陳哥擺的小攤子，在如今欣欣影城北邊一點的紅磚行人道上，從晚上九點營業到凌晨。一碗切仔麵，配燙青菜、燙豬肝或豬心，再來兩塊滷肉——喔，不能沒有啤酒，重新活過來的舒爽感。

井之頭便這麼過日子，在陌生的環境裡到處找小館子，聽當地老顧客的八卦與閒言，自己則在肚子裡碎碎唸，像是嫌煎餃店有炒麵卻沒白飯，多可惜；像標榜有機食材餐廳，為什麼永遠分量不夠；像東京銀座令人懷念的牛肉燴飯和牛排館子，為什麼成了便利超商？

看著看著，真擔心井之頭桑這樣喃喃自語下去，會不會被自己的牢騷，噎到？

一個人吃飯，就這樣。

在那個沒有職棒的時代跑棒球新聞，得到如今台北小巨蛋前身的台北市立棒

3

球場，常有一般人不會留意的比賽，像是我那家報社主辦的中華盃四級棒球賽，空蕩蕩的看台只有幾張老面孔，他們帶著啤酒和鈔票賭四色牌或賭投手下一球投的會是好球或壞球。也有些業務員中午沒地方去，窩進記者席攤開便當吃起中飯。我以前也當過這種業務員，所以和他們扯扯，打聽到很多可以一個人去吃飯的好地方，例如松江路小巷內的大眾食堂，關東煮的菜捲好吃；例如大稻埕安西街裡的賣麵炎仔，台式紅燒肉獨步江湖；例如長春路和松江路口的鷹堡鐵板燒，歡迎孤獨的靈魂光臨。

發完稿騎著摩托車鑽進小巷子找晚飯，如今回想，真是段美好的歲月。

結婚了，人也懶了，前陣子為了專心寫稿又過了一段一個人的日子，在淡水走進一家以牛排為主，卻有吃到飽沙拉吧的餐廳，服務小姐先領我到大柱子後頭的小桌子，我不滿意，她再賞我一張四人座的桌子，依然窩在一根大柱子後面，吃著飯，我不知不覺變得和井之頭一樣，讓碎碎唸在胃裡隨著食物一起絞動。

再到另一家賣義大利麵的館子，吃兩口便覺得不對勁，因為麵糊在一起啊，一定是廚師怕忙不過來，將麵先煮好，到時再淋上醬料，於是麵都毀了。

沒關係，繼續一個人吃飯，從雙連捷運站出來，旁邊有個不起眼的香滿園小吃攤，一碗魯肉飯配兩樣小菜，四十五元，對飢餓與孤獨的男人而言，就是滿

足。

井之頭默默地到處找美食，他也找人情味，找回憶，找刺激奮力工作下去的動力。

不論你一個人或一家子人，有機會帶著這本書，做個孤獨的美食家，偶爾寂寞，對你我都是好的，專心吃飯，聽自己對自己的傾訴，然後剔剔牙，再去趕下班車。

穿越食物，最美好的孤獨時光

人能不能有孤獨的時刻，大約可以是自己去創造或追求的，寂寞或許是種難以逃避的情境模式，孤獨卻絕對得自找，在這個社群網路如此發達便利的時代，What's App 幾分鐘之內就可以召集到一千好友殺往蜜糖吐司咖啡或燒烤肉店，

但，我更喜歡一個人在無比陌生或極其熟悉的海內外巷弄裡、行走覓食，一個人就著一張小桌子的窗邊，吃飯、喝啤酒、呼嚕一碗拉麵，往往更能讓我專注在食物和人生的本身。

這本風行日本的漫畫《孤獨的美食家》，即充滿一種城市食客的隨興性格，一個人就一個人，不需要自憐或自誇，就這麼一邊工作，一邊在各種食肆裡，感受食物的氛圍與料理人的熱血，對於經常一個人中午出門去找吃的，或是自己烤尾秋刀魚、一罐啤酒、一小碗炒得很辣的空心菜就是快樂午餐的我來說，能夠安安靜靜吃碗白米飯到飽，就是活著的恩賜了。

——番紅花

目次

第1話 ── 炒豬肉片和白飯

東京都台東區山谷

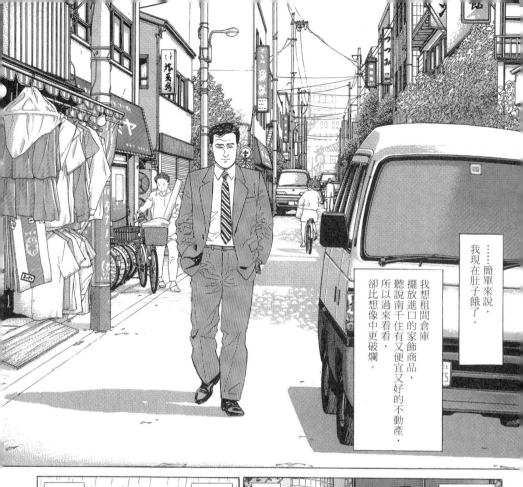

……簡單來說，我現在肚子餓了。

我想租間倉庫擺放進口的家飾商品，聽說南千住有又便宜又好的不動產，所以過來看看，卻比想像中更破爛。

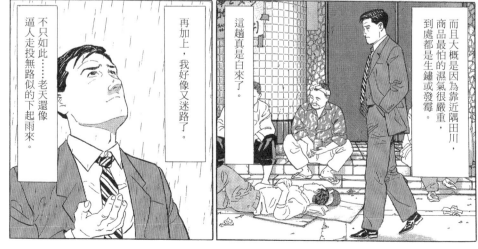

而且大概是因為靠近隅田川，商品最怕的濕氣很嚴重，到處都是生鏽或發霉。

這趟真是白來了。

再加上，我好像又迷路了。

不只如此……老天還像逼人走投無路似的下起雨來。

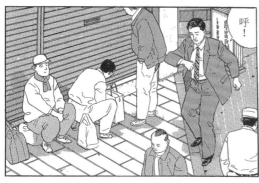

呼!

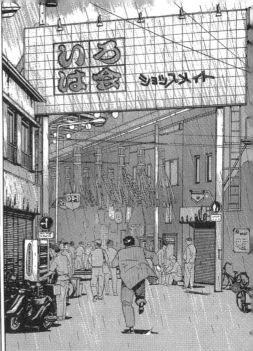

傷腦筋啊……
我究竟迷路
到什麼地方了?

不要著急,

只是肚子餓了而已。

不要再踏進
我們店裡!

混帳——

餓到快死了一樣。

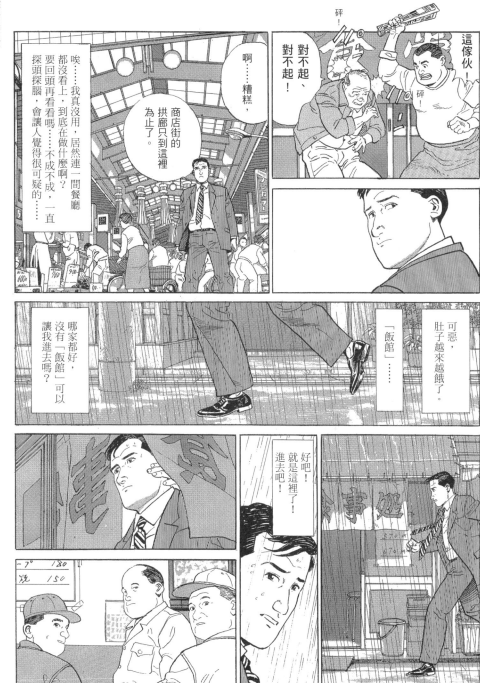

這傢伙!

對不起、對不起!

砰!

啊……糟糕,

商店街的拱廊只到這裡為止了。

唉……我真沒用,居然連一間餐廳都沒看上,到底在做什麼啊?要回頭再看看嗎……不成不成,一直探頭探腦,會讓人覺得很可疑的……

可惡,肚子越來越餓了。

「飯館」……

哪家都好,沒有「飯館」可以讓我進去嗎?

好吧!就是這裡了!進去吧!

-ブ 180
焼 150

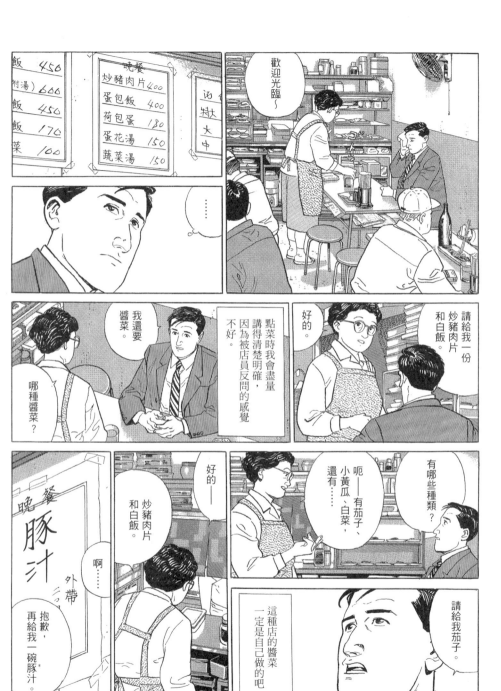

＊豚汁：豬肉和蔬菜煮成的味噌湯。

14

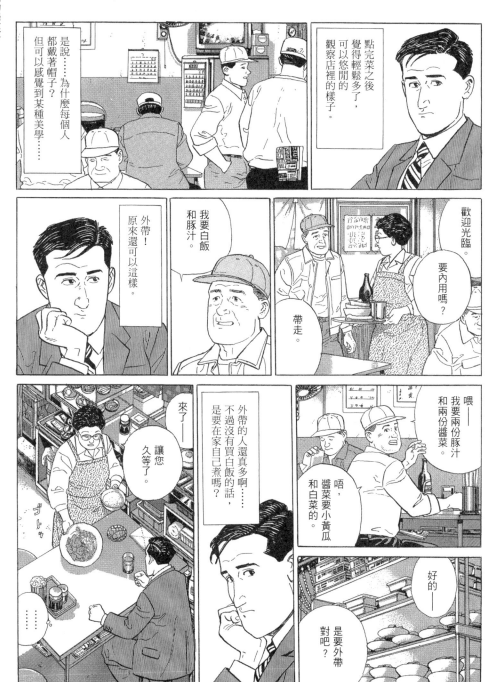

點完菜之後覺得輕鬆多了，可以悠閒的觀察店裡的樣子。

是說……為什麼每個人都戴著帽子？但可以感覺到某種美學……

外帶！原來還可以這樣。

我要白飯和豚汁。

帶走。

歡迎光臨。

要內用嗎？

喂——我要兩份豚汁和兩份醬菜。

唔，醬菜要小黃瓜和白菜的。

來了——

讓您久等了。

外帶的人還真多啊……不過沒有買白飯的話，是要在家自己煮嗎？

好的——

是要外帶對吧？

……

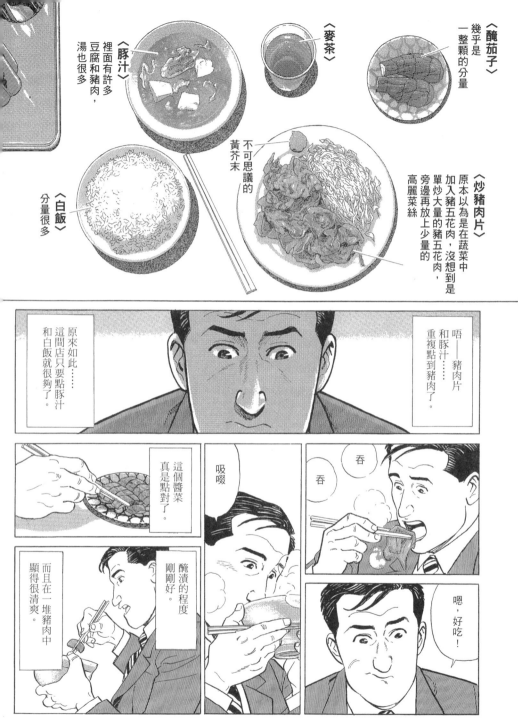

〈醃茄子〉
幾乎是一整顆的分量

〈麥茶〉

〈豚汁〉
裡面有許多豆腐和豬肉，湯也很多

不可思議的黃芥末

〈白飯〉
分量很多

〈炒豬肉片〉
原本以為是在蔬菜中加入豬五花肉，沒想到是單炒大量的豬五花肉，旁邊再放上少量的高麗菜絲

唔——豬肉片和豚汁……重複點到豬肉了。

原來如此……這間店只要點豚汁和白飯就很夠了。

這個醬菜真是點對了。

吸啜

吞

吞

醃漬的程度剛剛好。

而且在一堆豬肉中顯得很清爽。

嗯，好吃！

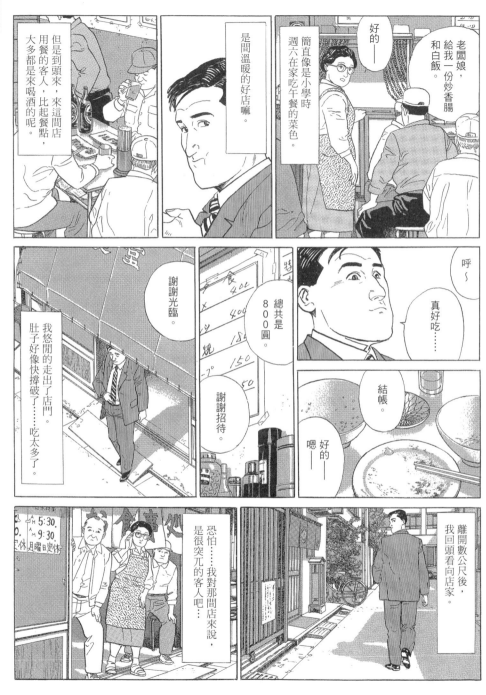

原來如此……
是剛剛外帶的人。

……

阿泰在嗎——

喂——

雨已經停了……

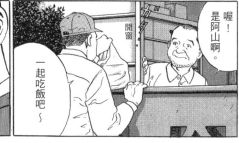

一起吃飯吧～

開窗

喔！
是阿山啊。

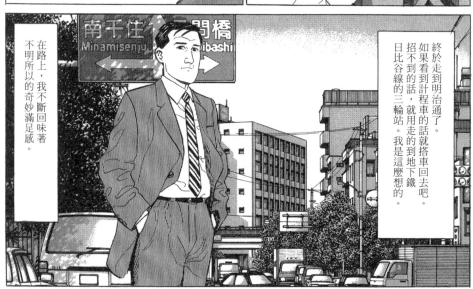

在路上，我不斷回味著
不明所以的奇妙滿足感。

終於走到明治通了。
如果看到計程車的話就搭車回去吧。
招不到的話，就用走的到地下鐵
日比谷線的三輪站。我是這麼想的。

18

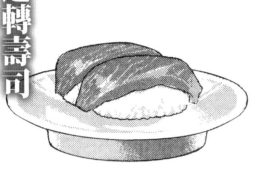

第2話 迴轉壽司

東京都武藏野市吉祥寺

就像結婚一樣，不小心有了店面，要保護的東西就會變多，人生會因此變得沉重。基本上，男人都是想獨自一人過日子的。

雖然我從事個人家飾進口貿易工作，不過沒有自己的店面。

話雖這麼說，但在郊外開一間由自己的品味擺設成的、樣品屋般的小店也不錯。因此我在臨時起意下車的吉祥寺車站附近，逛起了房仲公司。

房價跌得比想像中還要多，害我一不小心就深入研究了起來。

而且在無法下定決心的情況下，直到四點半都還粒米未進⋯⋯

實在太餓了……要怎麼辦？

雖然心裡想著吃什麼好，但同時又因為無店可去和不斷升高的空腹感，弄得心煩意亂。

日本的漢堡店為什麼都是這種幼稚的感覺呢？

在這個時間吃牛肉蓋飯，又太沒常識了。

好，就在這裡吃飯吧！

迴轉壽司嗎……

喔！

馬上吃、馬上離開。不拖泥帶水這點很不錯。

雖然和平時去的壽司店差很多……

但對不喝酒的我來說，這種迴轉壽司反而樂得輕鬆。

歡迎光臨─

嚼

嚼

嚼

魚肉的顏色真鮮豔啊。

好了，要從哪種開始吃呢？

咻～

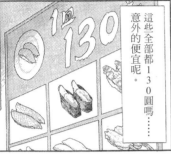
這些全部都130圓嗎……意外的便宜呢。

按照順序，從最基本的鮪魚開始好了。

啪

咦……這間店怎麼搞的……

仔細一看，全是中年婦女啊！

咬

再來是……有了，花枝、花枝。

130円

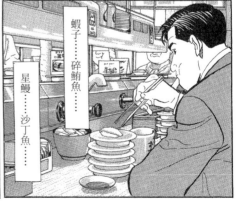
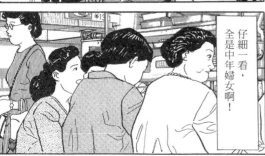
蝦子……碎鮪魚……

星鰻……沙丁魚……

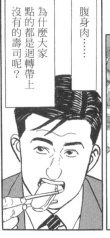

為什麼大家點的都是迴轉帶上沒有的壽司呢？

嗯？

腹身肉……

我也要鮪魚肚，還有比目魚的鰭邊肉。

給我兩盤鮪魚肚壽司。

好的。

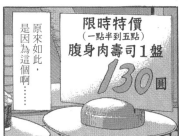

原來如此，是因為這個啊……

限時特價
（一點半到五點）
腹身肉壽司1盤
130圓

唉唷……那邊的歐巴桑還真是不客氣呢。

請給我兩盤腹身肉壽司。

啊……請坐。

咦？

請問這邊可以坐嗎？

好的。

我也要兩盤腹身肉壽司。

那我要腹身肉、鰭邊肉和真鯛各一盤！

又是單獨前來的中年婦女嗎？這間店的客群還真怪。

給我兩盤鰭邊肉。

好的。

回過神，發現所有人都是主攻迴轉帶上沒有的腹身肉啊。

感覺起來，好像只有我吃虧了一樣。

真是的……

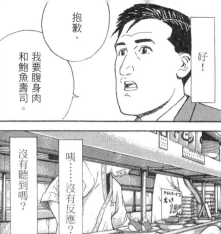

好！

抱歉，我要腹身肉和鮑魚壽司。

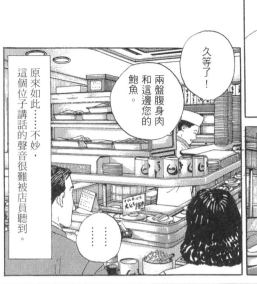

原來如此……不妙，這個位子講話的聲音很難被店員聽到。

久等了！兩盤腹身肉和這邊您的鮑魚。

……

咦……沒有反應？

沒有聽到嗎？

這家店是怎麼回事，所有人都是針對特價時段來的嗎？

好的。

我要兩盤腹身肉和兩盤赤貝！

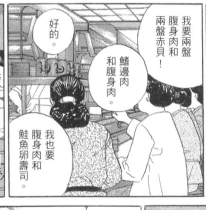

鰭邊肉和腹身肉。

我也要腹身肉和鮭魚卵壽司。

請給我兩盤腹身肉和鰭邊肉壽司。

抱歉，腹身肉和鰭邊肉壽司。

我要兩盤腹身肉和……

抱歉，

越來越覺得沒吃到該吃的東西了，我可不能輸啊。

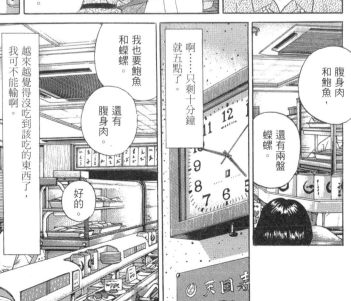

我也要鮑魚和蠑螺。

還有腹身肉。

好的

啊……只剩十分鐘就五點了。

腹身肉和鮑魚，還有兩盤蠑螺。

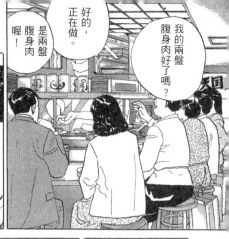

我的兩盤腹身肉好了嗎？

是兩盤腹身肉喔！

好的，正在做。

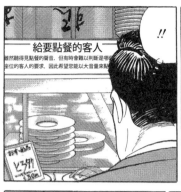

!!

給要點餐的客人
雖然聽得見點餐的聲音，但有時會難以判斷是帶位的客人的要求，因此希望您能以大音量點。

……不行啊，抓不到好時機。

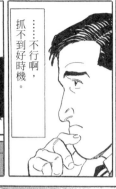

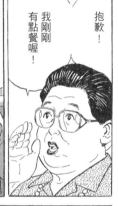

抱歉！我剛剛有點餐喔！

好的——點菜時請大聲一點，謝謝！

我喉嚨不好沒辦法大聲，請給我兩盤腹身肉和鰭邊肉。

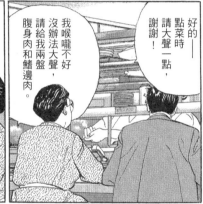

還有我旁邊這位先生，剛剛也有點餐喔！

……

你們可以聽仔細點嗎？

對不起，人一多的話，您那邊的聲音就傳不到這裡啦。

請問這位客人要點什麼呢？

啊……唔，請給我腹身肉和海膽，還有……鮑魚。

……

麻煩您了。

謝謝。

不會不會。

有困難時就要互相幫助嘛。

呼……為什麼我非得落到這般下場不可呢？

26

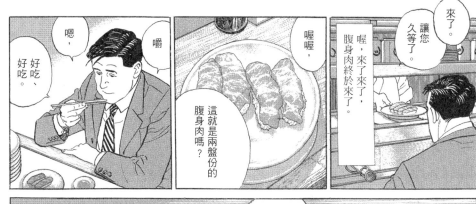

呼——

嚼　嚼

啜飲

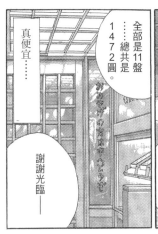

真便宜……

全部是11盤……總共是1472圓。

我要結帳。

謝謝光臨——

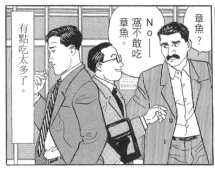

有點吃太多了。

章魚？

No——窩不敢吃章魚。

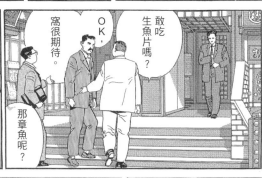

窩很期待。

OK，敢吃生魚片嗎？

那章魚呢？

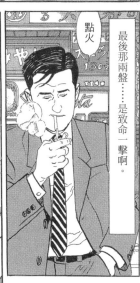

最後那兩盤……是致命一擊啊。

點火

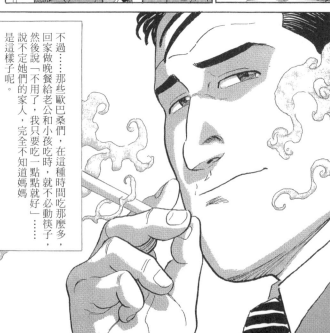

不過……那些歐巴桑們，在這種時間吃那麼多，回家做晚餐給老公和小孩吃時，就不必動筷子，然後說「不用了，我只要吃一點點就好」……說不定她們的家人，完全不知道媽媽是這樣子呢。

第3話 ——

紅豆羹

東京都台東區淺草

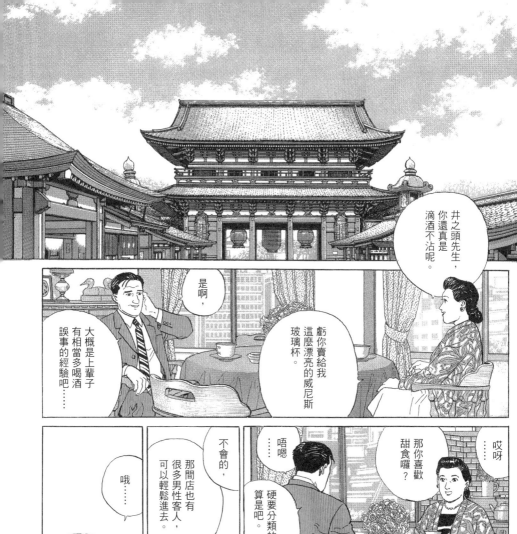

井之頭先生，你還真是滴酒不沾呢。

是啊！

大概是上輩子有相當多喝酒誤事的經驗吧……

虧你賣給我這麼漂亮的威尼斯玻璃杯。

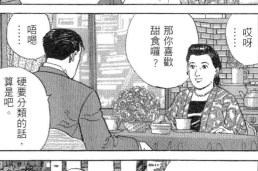

……哎呀

那你喜歡甜食囉？

唔嗯

硬要分類的話，算是吧。

哦……

不會的，那間店也有很多男性客人，可以輕鬆進去。

既然如此，這附近有間很好吃的傳統甜品屋喔。

不過，一個大男人單獨去甜品屋有點……

對個人進口商來說，了解個別顧客的興趣，讓他們以高價購買商品是很重要的。但說真的，被拉著聊天三小時，還是敗給她了。

我再次空腹的走在路上。

但……我有點在意剛剛的話題。

那時雖然回答得很漠不經心，但其實我真的熱愛甜食。

尤其是日式甜點，像是紅豆、糖蜜、寒天、麻糬之類的……

不知不覺，我的腳就自動朝著剛剛聽說的地點快步走去。

邊走著，邊計算要如何填飽肚子。

傳統甜品屋的話，應該會賣年糕湯或烏龍麵、鍋燒飯之類的東西吧？

先點一些這類東西來吃，吃飽後再點個店裡推薦的「紅豆羹」之類的當甜點吧。

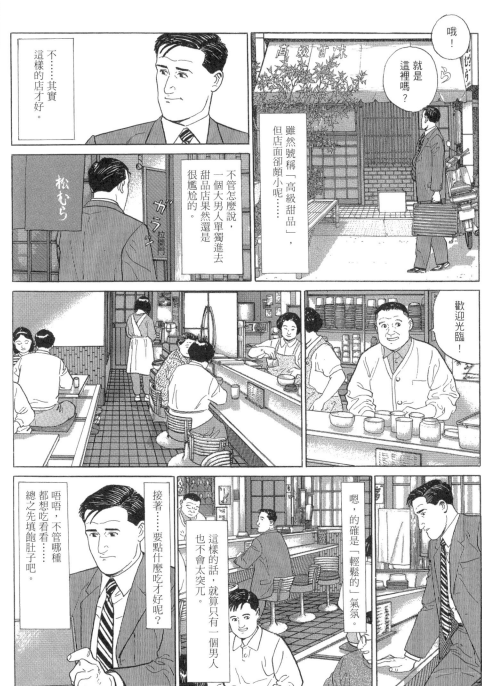

哦！

就是這裡嗎？

雖然號稱「高級甜品」，但店面卻頗小呢……

不……其實這樣的店才好。

不管怎麼說，一個大男人單獨進去甜品店果然還是很尷尬的。

松むら

ガラ 拉開門

歡迎光臨！

接著……要點什麼吃才好呢？

唔唔，不管哪種都想吃看看……總之先填飽肚子吧。

這樣的話，就算只有一個男人也不會太突兀。

嗯，的確是「輕鬆的」氣氛。

請給我一份「燉鹹粥」。

抱歉,

嗯!好,就點這個看看。

賣鹹粥真貼心啊。

這個「燉鹹粥」是什麼啊?

嗯?

湯　湯　沙　沙　天　粉
豆　豆　紅　紅
豆　豆　紅　紅　豆　蜜
泥　豆　豆　豆　寒
1 紅豆湯……800
2 紅豆煮湯圓……800
3 豆沙年糕……600
4 豆沙紅豆……600
5 寒天……600
6 年糕……600
7 麻糬……600
8 鹹邊川紅……600
9 燉磯燉……600
10 安倍川……450
11 水淇淋……650
12 冰蜜豆打……550
13 冰淇淋鮮……550
18 霜淇淋(香草)……400

……

……

年糕湯也要下個月才開始賣,這些是冬天才有的餐點。

還是很對不起,

那……

請給我這個「燉年糕湯」。

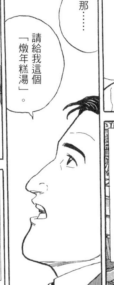

這個要下個月才開始喔。

啊……對不起,

這樣啊……怎麼辦,結果沒有可以填飽肚子的東西嗎?

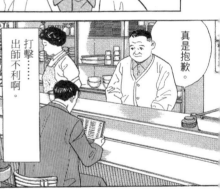

真是抱歉。

打擊……出師不利啊。

只好趕快點些東西,再去其他餐廳吃點什麼了。

而且,現在才出去找別的東西吃,之後再回來吃甜點也很奇怪……

雖然也可以點磯邊卷和安倍川麻糬……*

但一份的話不夠吃,一次兩份又有點……

* 年糕包海苔烤成的點心。

34

那麼，

請給我
紅豆美寒天。

好的。

一碗紅豆
美寒天。

好的。

唉……
雖然如此，
還是肚子餓啊。

來了。

讓您
久等了。

放下

很久以前的事了吧……？
記得有個文學作家寫到，他喜歡紅豆羹，
看了那篇文章後突然很想吃紅豆羹
而跑去吃，但當時的味道已經忘了。

豆子是茶褐色，
顆粒大又有光澤，但其實相當柔軟

雖說是糖蜜，
但比一般的糖蜜
清爽不膩，不會太甜

紅豆羹是一道相當簡單樸素的甜點。

店老闆
從瀝水的篩子中
以目測豪邁裝盛

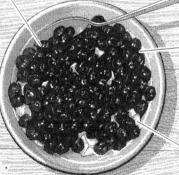

不多不少剛剛好，
這樣的分量賣 400 圓，
算是很便宜的

寒天有半透明的
反光

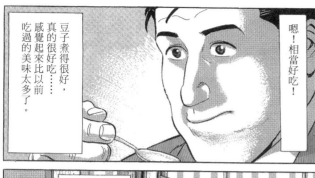

豆子煮得很好，真的很好吃……感覺起來比以前吃過的美味太多了。

嗯！相當好吃！

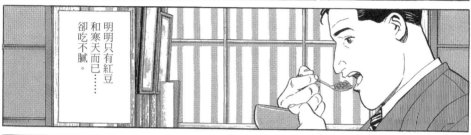

明明只有紅豆和寒天而已……卻吃不膩。

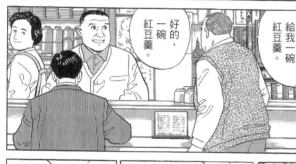

好的，一碗紅豆羹。

給我一碗紅豆羹。

歡迎光臨……

怎麼說？

什麼啊？

那間店的老闆真是太熱中賺錢，簡直到好笑的程度了。

是啊。

聽說沒有很嚴重，你去看熱鬧了嗎？

嗯，手工煎餅店二樓的火災，對吧？

知道昨天火災的事嗎？

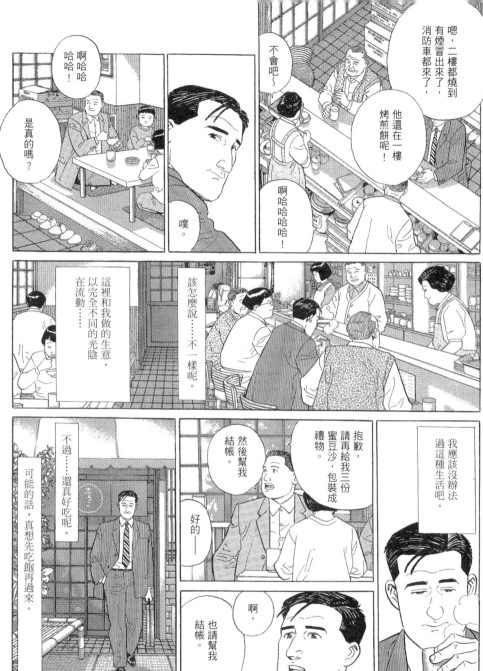

淺草也有被稱為「淺草寺裡」的地方，和淺草完全不同，有著相當安靜的氣氛。

一個男人走在這裡真是太浪費了。

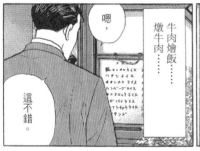

喔……

感覺不錯的西餐廳。

牛肉燴飯……燉牛肉……

嗯，

這不錯。

雖然還沒到營業時間，

不過沒關係喔。請進來吧。

抱歉——

請問開店了嗎？

來了——

……還沒開始營業嗎？

第4話　鰻魚蓋飯
東京都北區赤羽

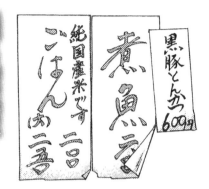

純国産米です
ごはん（大）二五〇
二二〇

煮魚定食

黒豚とんかつ
600円

久違的在清晨六點起來。

對家飾商人來說，在不是要去國外進貨的大清早八點，趕往赤羽交貨是有點痛苦。

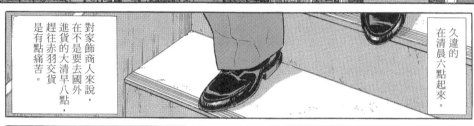

而且交易的地方是在三樓，沒有電梯也沒有打工小弟幫忙。

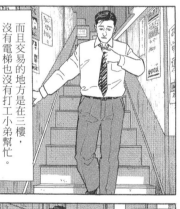

九點半嗎……

肚子完美的空空如也了。

腰好痛……還不如說肚子好餓。

嗚嗯～

好！把車放在這裡，到車站前簡單吃點什麼吧。

但……會有餐廳在這樣一大早就開始營業嗎?

這條路的名字呆得好笑。

這也是赤羽風格之一嗎?

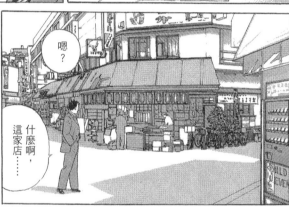

嗯?

什麼啊,這家店……

是酒館嗎……?

嗯!就是這個!

壽喜燒……

有啊。我們店裡的東西全都很好吃喔!

那個……現在有餐點可以吃嗎?

牛排蓋飯(黑豬肉)

鮭魚卵蓋飯

壽喜燒風肉豆腐

歡迎光臨!

不會吧……現在可是早上九點半耶!

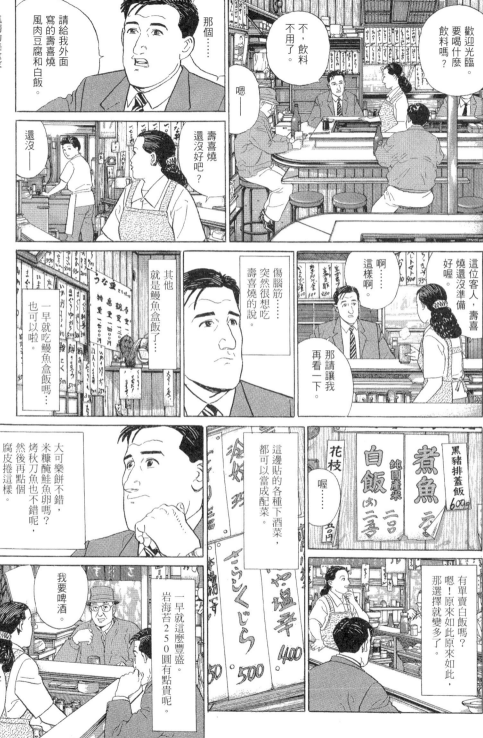

孤獨的美食家

請給我外面寫的壽喜燒風肉豆腐和白飯。

那個……

不，飲料不用了。

要喝什麼飲料嗎？

歡迎光臨。

嗯——

還沒——

壽喜燒還沒好吧？

其他就是鰻魚盒飯了……

一早就吃鰻魚盒飯嗎……也可以啦。

傷腦筋……突然很想吃壽喜燒的說。

啊……這樣啊。

這位客人，壽喜燒還沒準備好喔。

那請讓我再看一下。

大可樂餅不錯，米糠醃鮭魚卵嗎？烤秋刀魚也不錯呢，然後再點個腐皮捲這樣。

這邊貼的各種下酒菜，都可以當成配菜。

喔……

花枝

黑豬排蓋飯 600g

煮魚

白飯 一碗 二合 純國產米

有單賣白飯嗎？

嗯！原來如此原來如此，那選擇就變多了。

一早就這麼豐盛。岩海苔250圓有點貴呢。

我要啤酒。

好——

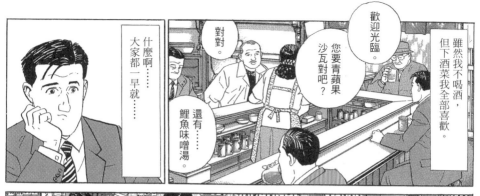

雖然我不喝酒，但下酒菜我全部喜歡。

歡迎光臨。

您要青蘋果沙瓦對吧？

對對。

還有……鯉魚味噌湯。

什麼啊……大家都一早就……

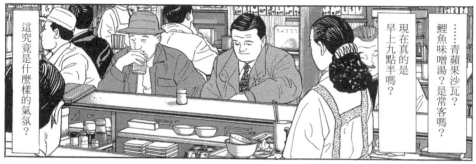

……青蘋果沙瓦？鯉魚味噌湯？是常客嗎？

現在真的是早上九點半嗎？

這究竟是什麼樣的氣氛？

我……好像在做夢一樣……

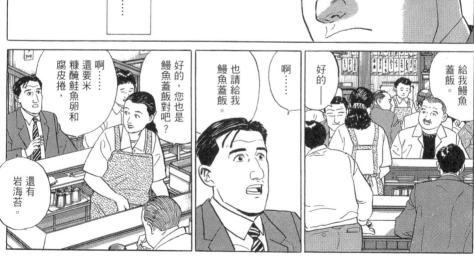

給我鰻魚蓋飯。

好的——

啊……

也請給我鰻魚蓋飯。

好的，您也是鰻魚蓋飯對吧？

啊……還要米糠醃鮭魚卵和腐皮捲，

還有岩海苔。

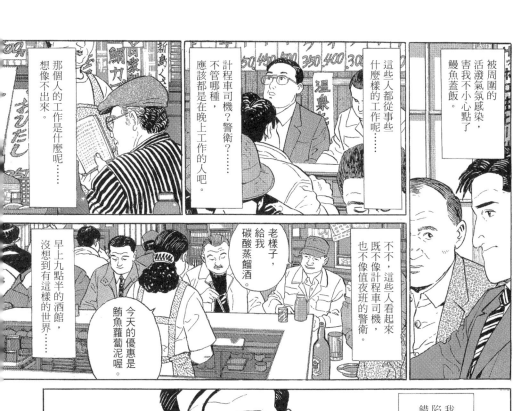

被周圍的活潑氣氛感染，害我不小心點了鰻魚蓋飯。

這些人都從事些什麼樣的工作呢……

計程車司機？警衛？……不管哪種，應該都是在晚上工作的人吧。

那個人的工作是什麼呢……想像不出來。

不不，這些人看起來既不像計程車司機，也不像值夜班的警衛。

早上九點半的酒館，沒想到有這樣的酒館的世界……

今天的優惠是鮪魚蘿蔔泥喔。

老樣子，給我碳酸蒸餾酒。

我感到有點暈眩……陷入了時間錯亂的錯覺中。

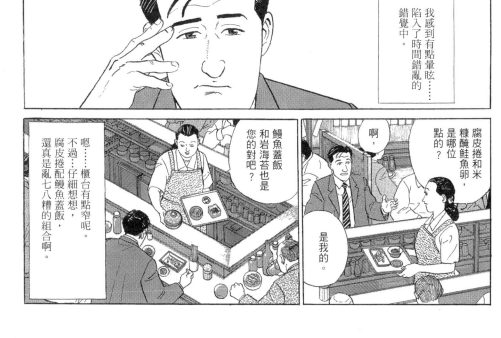

腐皮捲和米糠醃鮭魚卵，是哪位點的？

啊，

是我的。

鰻魚蓋飯和岩海苔也是您的對吧？

嗯……櫃台有點窄呢。不過……仔細想想，腐皮捲配鰻魚蓋飯，還真是亂七八糟的組合啊。

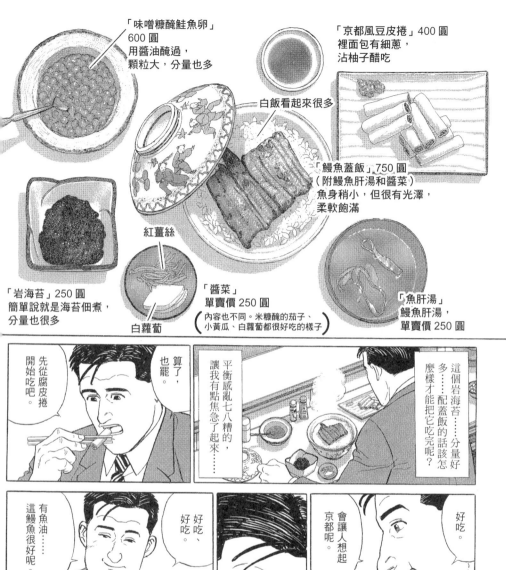

「味噌糠醃鮭魚卵」
600圓
用醬油醃過，
顆粒大，分量也多

「京都風豆皮捲」400圓
裡面包有細蔥，
沾柚子醋吃

白飯看起來很多

「鰻魚蓋飯」750圓
（附鰻魚肝湯和醬菜）
魚身稍小，但很有光澤，
柔軟飽滿

紅薑絲

「岩海苔」250圓
簡單說就是海苔佃煮，
分量也很多

白蘿蔔

「醬菜」
單賣價250圓
（內容也不同。米糠醃的茄子、
小黃瓜、白蘿蔔都很好吃的樣子）

「魚肝湯」
鰻魚肝湯，
單賣價250圓

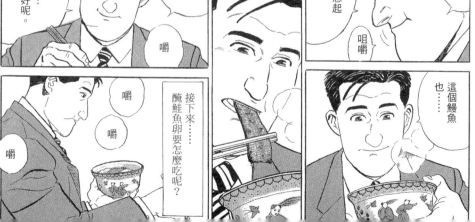

這個岩海苔……分量好多……配蓋飯的話該怎麼樣才能把它吃完呢？

平衡感亂七八糟的，讓我有點焦急了起來……

算了，也罷。

先從腐皮捲開始吃吧。

好吃。

咀嚼

會讓人想起京都呢。

好吃、好吃。

嚼

有魚油……這鰻魚很好呢。

嚼

這個鰻魚也……

接下來……醃鮭魚卵要怎麼吃呢？

嚼

嚼

嚼

46

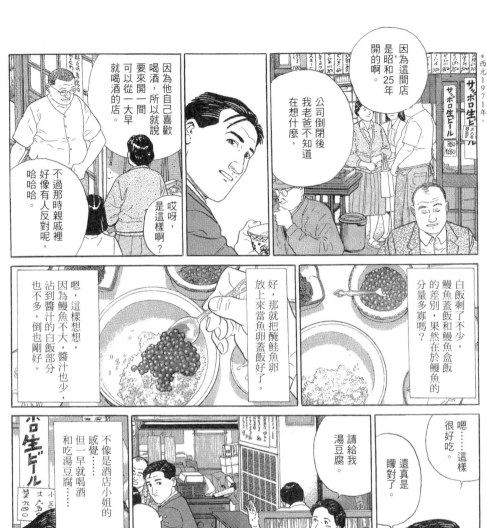

和我的生活完全無緣的世界，在這裡以這樣的方式進行著。

這奇妙的空氣感觸，讓我的現實感不知不覺變得糢糊。

我算一下。

多謝招待。

謝謝惠顧。

抱歉，請問多少錢。

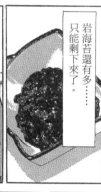

岩海苔還有多……只能剩下來了。

吃不下了。

嗚嗚，

啊……肚子好飽。希望不會邊開車邊打瞌睡。

回去之後淋個浴，然後睡個回籠覺吧。

呼。

……醒過來時，說不定會覺得那間店真的是夢裡的光景呢。

點火

第5話——烤饅頭

群馬縣高崎市

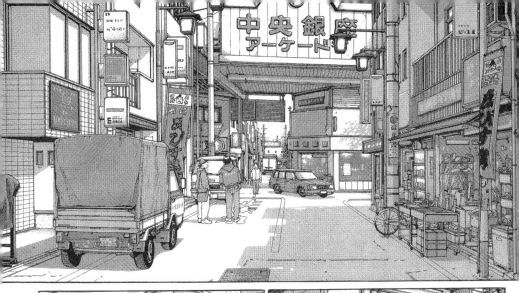

如果把巴黎那邊的二手衣帶來的話，說不定也可以賣呢。

……這裡的人很喜歡皮製品嗎？

……巴黎的皮外套嗎……

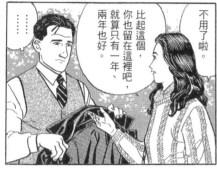

比起這個，你也留在這裡吧，就算只有一年、兩年也好。

不用了啦。

⋯⋯

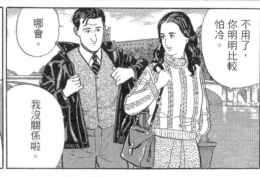

不用了，你明明比較怕冷。

哪會。

我沒關係啦。

會冷吧？

穿上這個吧。

你這軟弱的男人！

呐，快穿上吧。

好不好？

會感冒的。

興致來時就沿著海岸到西班牙去。

到更溫暖的城市⋯⋯兩個人租間小房子⋯⋯

⋯⋯

別說了！

那個國家只有一大堆束縛，每天只能虛度時間，

雖然妳這麼說⋯⋯但有很多人在日本等妳吧？

除了導演和工作人員外⋯⋯還有粉絲和家人等等的⋯⋯

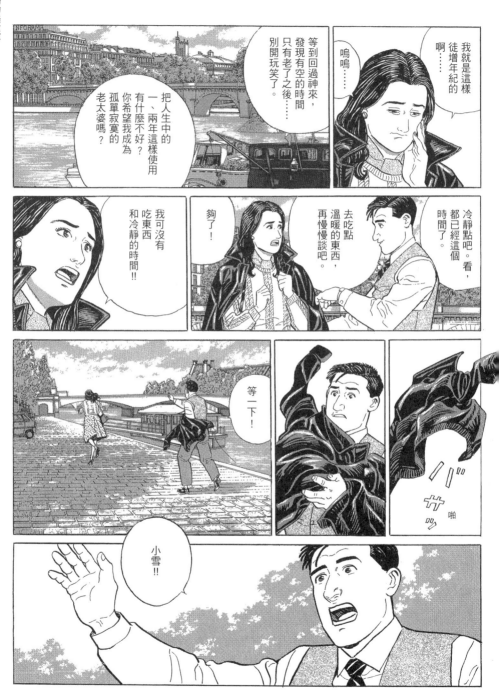

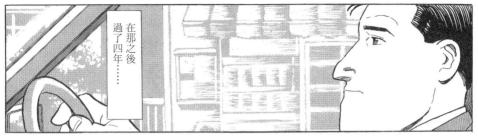

在那之後過了四年……

呵呵…

如果就那樣留在巴黎的話，現在會是什麼樣子呢……

但巴黎和群馬高崎實在差太多了，就像我這種一人公司與年輕女明星間的天壤之別一樣……

嗯？

大看板上寫的卻是炒麵，到底哪一邊才是主打呢？

但還真怪啊……掛簾上寫的是烤饅頭……

這樣的店才適合我啊。

歡迎光臨。

好！就來試試看這樣的搭配吧！

炒麵和烤饅頭……不可思議的組合。

啊，對不起，現在已經沒有在賣炒麵了喔。

請給我炒麵和烤饅頭各一份。

呃—

……

拉開椅子

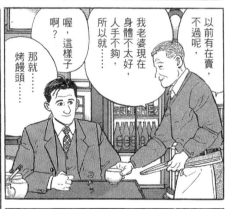

糟了……為什麼會變這樣呢？我想吃的其實是炒麵啊。

喔？這樣子啊……那就……烤饅頭。

我老婆現在身體不太好，人手不夠，所以就……

以前有在賣，不過呢，

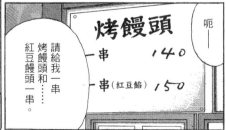

請給我一串烤饅頭和……紅豆饅頭一串。

呃—

烤饅頭

一串　　　　140

一串（紅豆餡）150

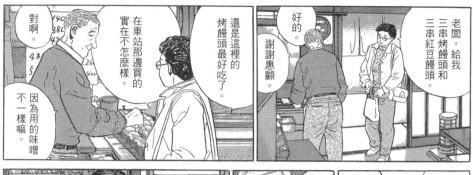

老闆，給我
三串烤饅頭和
三串紅豆饅頭

好的。
謝謝惠顧。

還是這裡的
烤饅頭最好吃了。

在車站那邊買的
實在怎不怎麼樣。

對啊。

因為用的味噌
不一樣嘛。

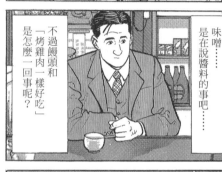

不過饅頭和
「烤雞肉一樣好吃」
是怎麼一回事呢？

味噌……
是在說醬料的事吧……

和烤雞肉
一樣。

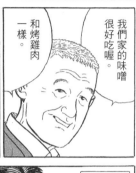

我們家的味噌
很好吃喔。

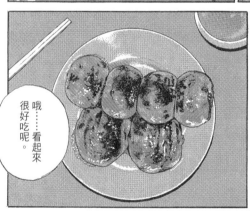

哦……
很好吃呢。

看起來

總覺得饅頭
和紅豆的組合很怪。

而且……饅頭裡
有放紅豆餡……

來了，
讓您久等了。

謝謝。

……腦袋混亂了。

首先從沒有包東西的
饅頭開始……

56

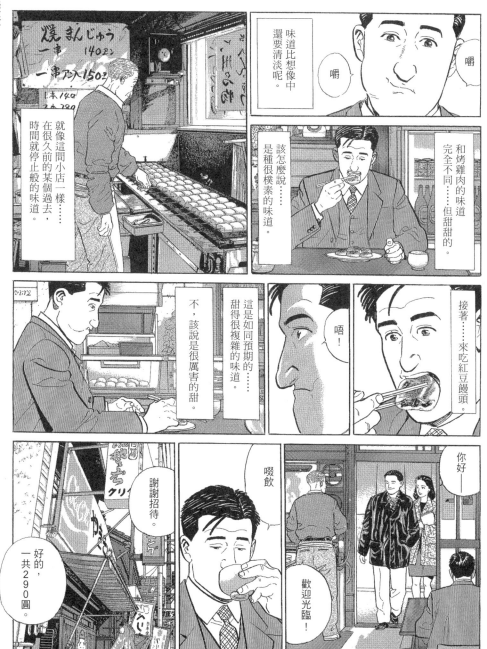

嚼

味道比想像中還要清淡呢。

嚼

和烤雞肉的味道完全不同……但甜甜的。

該怎麼說……是種很樸素的味道。

就像這間小店一樣……在很久前的某個過去，時間就停止般的味道。

接著……來吃紅豆饅頭。

唔！

這是如同預期的……甜得很複雜的味道。

不，該說是很厲害的甜。

你好——

歡迎光臨！

啜飲

謝謝招待。

好的，一共290圓。

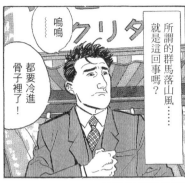

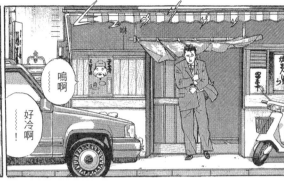

嗚嗚

嗚啊

好冷啊!

所謂的群馬落山風……就是這回事嗎?

都要冷進骨子裡了!

原來如此,對這種落山風來說,皮外套是實用的防寒衣物呢。

呼——

什麼嘛……

那間烤饅頭店……或者該說那位老先生,之後會怎麼樣呢?

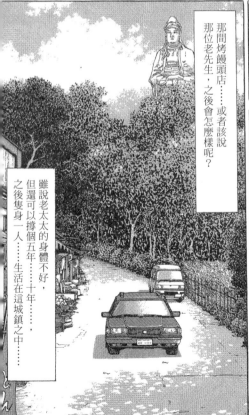

雖說老太太的身體不好,但還可以撐個五年……十年……,之後隻身一人……生活在這城鎮之中……

※參考資料:《PARIS 美麗都市的 1/4 世紀》集英社出版

58

第6話—焼賣

東京起站新幹線光55號

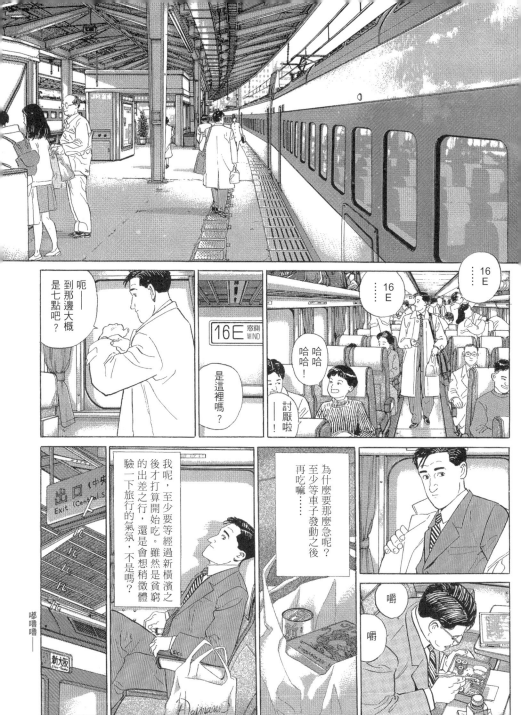

呃──
到那邊大概
是七點吧？

是這裡嗎？

16E
窗側
WIND

哈哈
哈！

討厭啦

！

16
E

16
E

出口（中央
Exit (Central

嘟嚕嚕──

新大阪
Shin-Osaka

我呢，至少要等經過新橫濱之
後才打算開始吃。雖然是貧窮
的出差之行，還是會想稍微體
驗一下旅行的氣氛，不是嗎？

為什麼要那麼急呢？
至少等車子發動之後
再吃嘛……

嚼

嚼

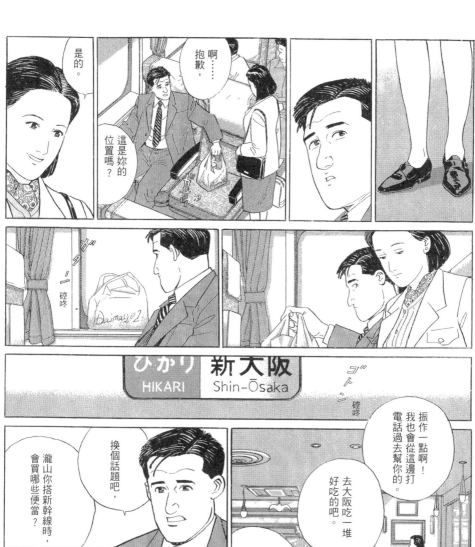

是的。

啊……抱歉，這是妳的位置嗎？

振作一點啊！我也會從這邊打電話過去幫你的。

去大阪吃一堆好吃的吧。

怎麼這樣……我對關西腔很不在行的啊。

ひかり HIKARI 新大阪 Shin-Ōsaka

換個話題吧，瀧山你搭新幹線時，會買哪些便當？

嗯！這問題很好！

在車站內買便當的是外行人，那些都不好吃。

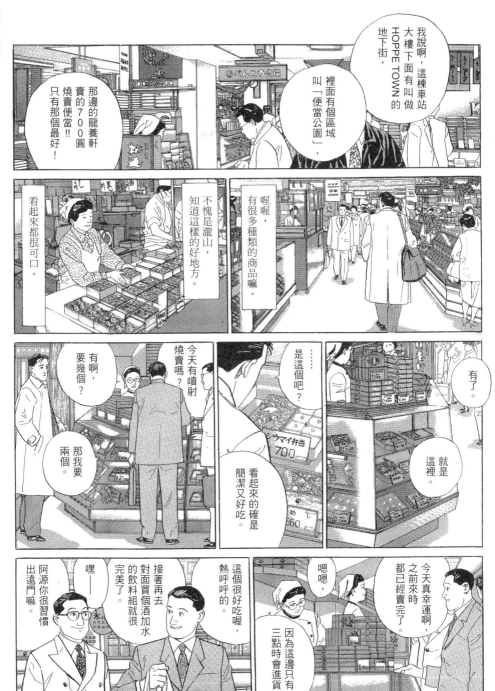

孤獨的美食家

我說啊，這棟車站大樓下面有叫做 HOPPE TOWN 的地下街，

裡面有個區域叫「便當公園」，

那邊的龍養軒賣的700圓燒賣便當!! 只有那個最好!

看起來都很可口。

不愧是瀧山，知道這樣的好地方。

喔喔，有很多種類的商品嘛。

今天有噴射燒賣嗎？

有啊，要幾個？

那我要兩個。

……是這個吧？

看起來的確是簡潔又好吃。

有了。

就是這裡。

ウマイ弁当 700

今天真幸運啊，之前來時都已經賣完了。

嗯嗯

因為這邊只有三點時會進貨。

這個很好吃喔，熱呼呼的。

接著再去對面買個酒加水的飲料組就很完美了。

嘿——

阿源你很習慣出遠門嘛。

嗯—

噴射盒啊……

這樣子啊。

那請給我一盒。

好的，600圓。

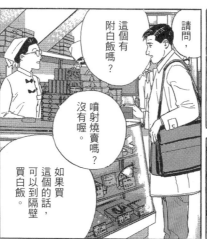

請問，

這個有附白飯嗎？

噴射燒賣嗎？

沒有喔。

如果買這個的話，可以到隔壁買白飯。

……白飯230圓

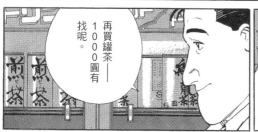

再買罐茶——1000圓有找呢。

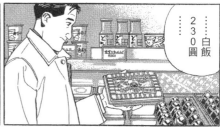

放下

差不多可以開動了。

放下

64

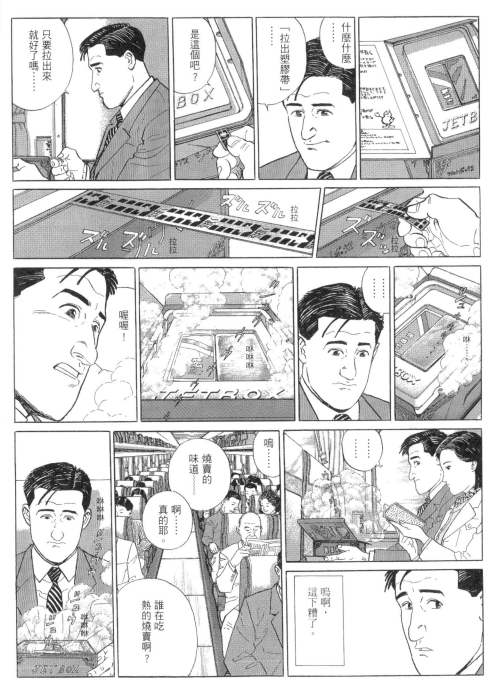

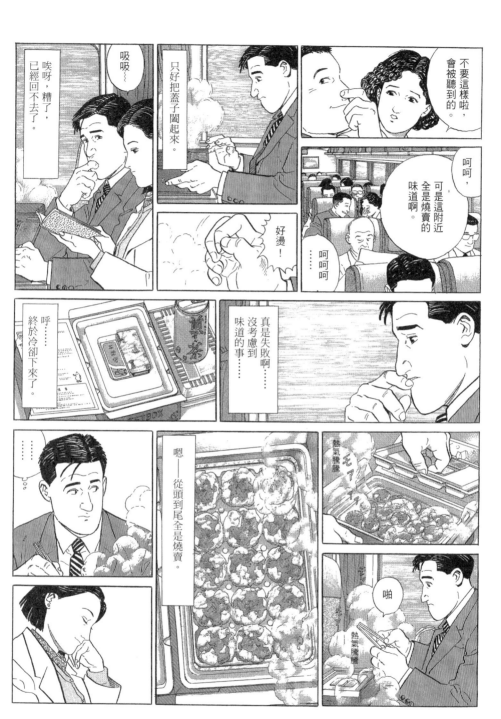

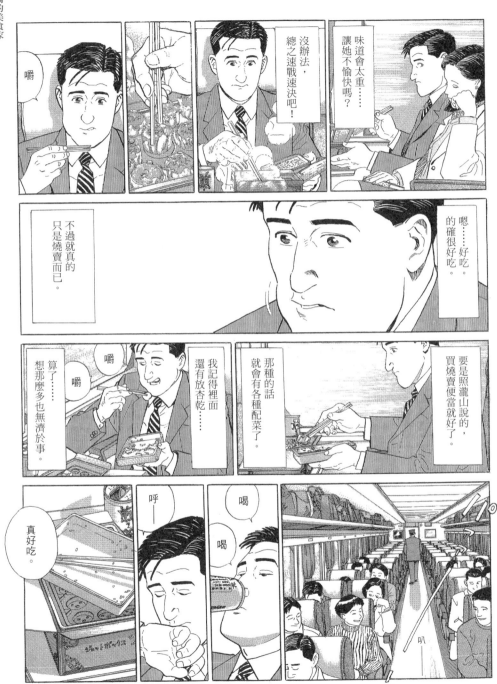

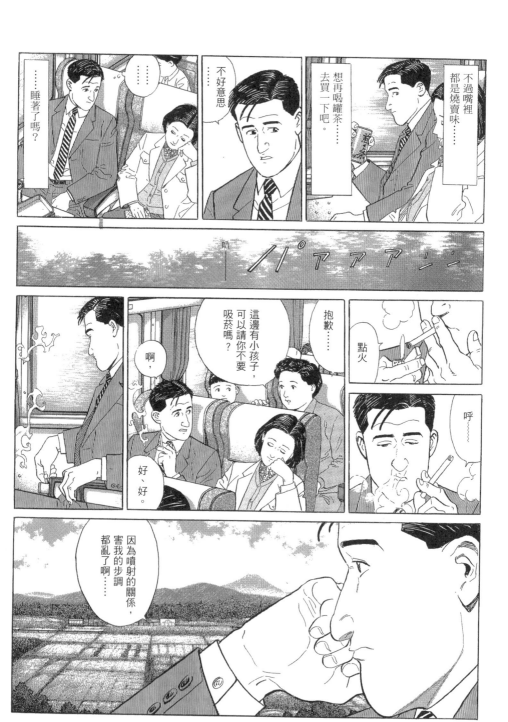

第7話――章魚燒
大阪府大阪市北區中津

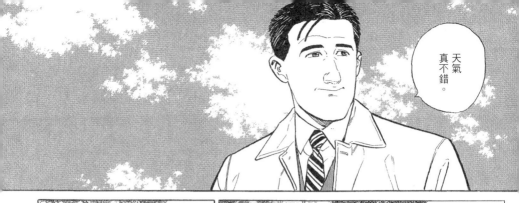

天氣真不錯。

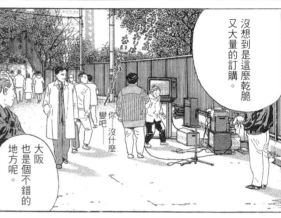

沒想到是這麼乾脆又大量的訂購。

大阪也是個不錯的地方呢。

你什麼變吧沒什麼

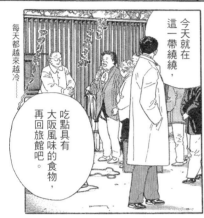

今天就在這一帶繞繞，

吃點具有大阪風味的食物，再回旅館吧。

每天都越來越冷⋯⋯

⋯⋯⋯

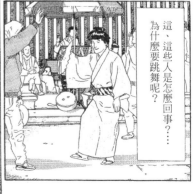

這、這些人是怎麼回事？⋯⋯為什麼要跳舞呢？⋯⋯

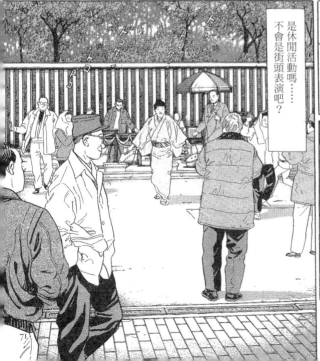

是休閒活動嗎⋯⋯不會是街頭表演吧？

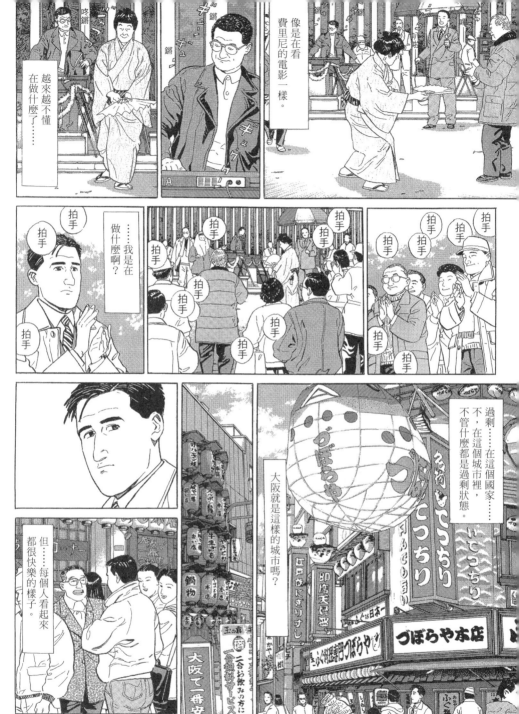

哎呀，這裡是……

又走到奇怪的小巷子裡了。

空氣中有許多食物的香味混合在一起。

嗯——

啊……剛好肚子也餓了。

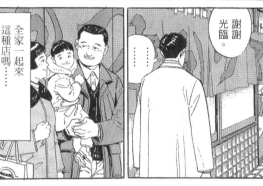

雖然想進去，但有點提不起勇氣。

對於不喝酒的我來說……

謝謝光臨。

全家一起來這種店嗎……

歡迎光臨。

氣氛好像不太一樣，這是間怎麼樣的店呢？

感覺有點難以進入呢，這種氛圍……

………

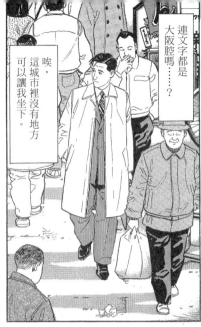

連文字都是大阪腔嗎……？

唉，這城市裡沒有地方可以讓我坐下。

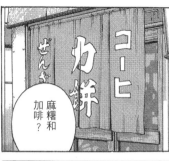

麻糬和加啡？

「加啡」是指咖啡嗎？

呼！

腳痠了……該去哪間店好呢？

嗯？

哎呀……

結果是回旅館吃晚餐嗎？

多謝啦！

……章魚燒

好！買這個回去吃吧！

74

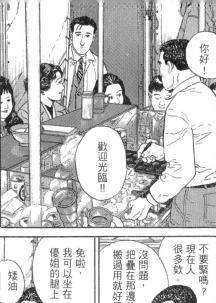

你好！

歡迎光臨!!

一份章魚燒。

我想外帶，可以嗎？

沒問題——外面很冷，請進裡面等吧。

不要緊嗎？現在店裡人很多欸。

沒問題，把疊在那邊的椅子搬過用就好了。

免啦，我可以坐在優姐的腿上。

矮油——

我的腿很貴的喔。

優姐的腳很貴的，要1萬9800圓喔。

不過今天特價，收你1200圓就好。

謝謝

抱歉了。

……

你住在前面的旅館嗎？

是的。

好帥喔。由香，快上啊。

討厭～不要這樣。

哈哈哈哈！

客人，你要喝什麼飲料嗎？

啊，不必了。

問人家住哪間房間。

看就知道不是本地人。

從哪邊來的？

東京……

……

在旅館吃？

旅館不是離這裡很近嗎？

不是比較好吃嗎？

趁熱吃好吃啦？

呃……

對啊，趁熱馬上吃掉比較好啦。

因為我想帶回去吃。

啊——小緒妳又花心了。

這傢伙是認真的哩。

小緒妳之前才說要幫我舔的。

哪可能舔啦！

我才沒講咧，沒講。

好色哦你們。

因為是猴年生的嘛。

屬猴的都很色啦。

因為挖係猴公啊。

哈哈哈哈哈！

他說「這樣啊」欸！江戶人果然很酷。

這個叫冷硬派啦。

這些客人都很低級對吧？真不好意思。

不過我們店裡常有空姐之類的光顧喔。

這樣啊？

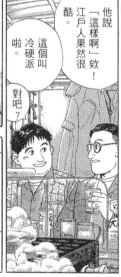

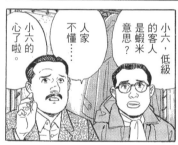

小六，低級的客人是蝦米意思？

人家不懂……

小六的心亂了啦。

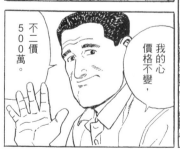

我的心，價格不變，不二價500萬。

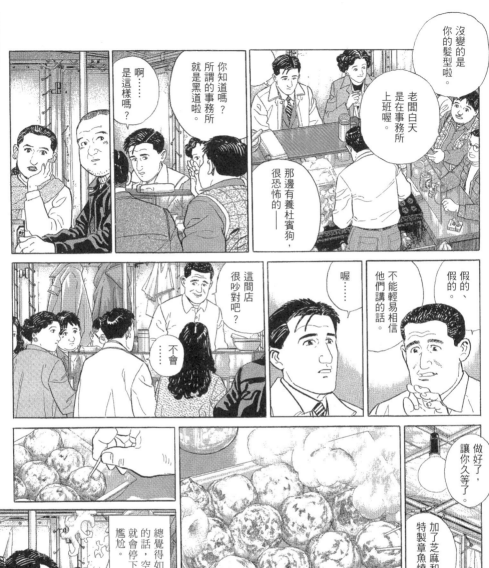

沒變的是你的髮型啦。

老闆白天是在事務所上班喔。

那邊有養杜賓狗，很恐怖的——

你知道嗎？所謂的事務所就是黑道啦。

啊……是這樣嗎？

這間店很吵對吧？

不會

喔……

不能輕易相信他們講的話。

假的、假的。

做好了，讓你久等了。

加了芝麻和蔥的特製章魚燒。

啊……很好吃的樣子。

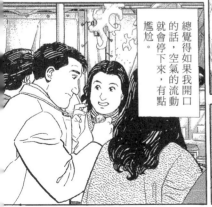

總覺得如果我開口的話，空氣的流動就會停下來，有點尷尬。

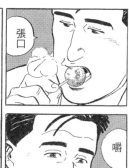

張口

嚼
嚼

嗯……
這個很好吃。

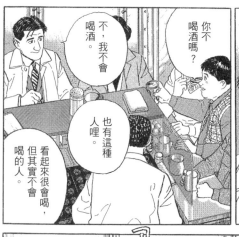

不，我不會喝酒

你不喝酒嗎？

看起來很會喝，但其實不會喝的人。

也有這種人哩。

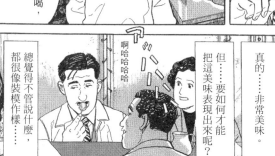

總覺得不管說什麼，都很像裝模作樣……

啊哈哈哈哈

但……要如何才能把這美味表現出來呢？

真的……非常美味。

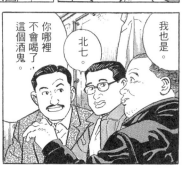

你哪裡不會喝了，這個酒鬼。

北七。

我也是。

嚼

嚼

好吃……

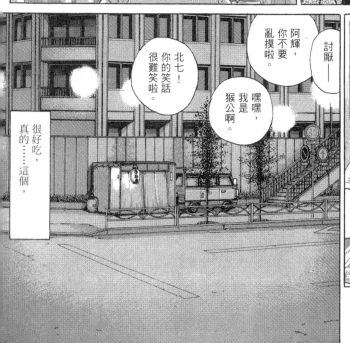

阿輝，你不要亂摸啦。

討厭──

嘿嘿，我是猴公啊。

北七！你的笑話很難笑啦。

很好吃，真的……這個。

第8話 — 烤肉

穿過京濱工業地帶的川崎水泥通上

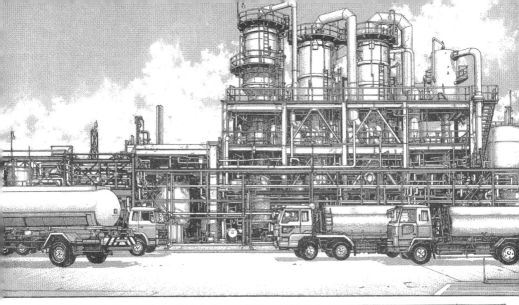

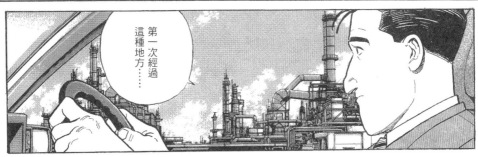

第一次經過
這種地方……

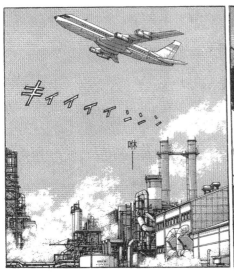

キィィィィーン

咻

真壯觀啊。

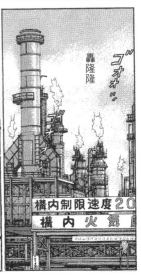

轟隆隆

ゴォォ゛

構内制限速度20

構内火気

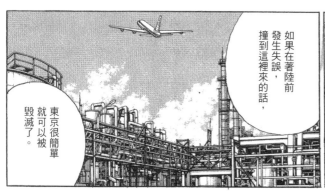

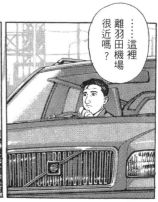

……這裡
離羽田
機場
很近嗎？

如果在著陸前
發生失誤，
撞到這裡來的話，

東京很簡單
就可以被
毀滅了。

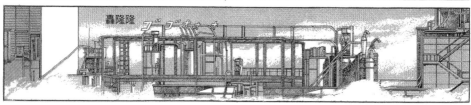

轟隆隆

我重新想起
肚子餓了這件事。

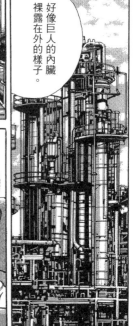

好像巨人的內臟
裸露在外的樣子。

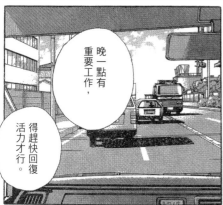

已經餓得
肚皮扁扁了。

晚一點有
重要工作，

得趕快回復
活力才行。

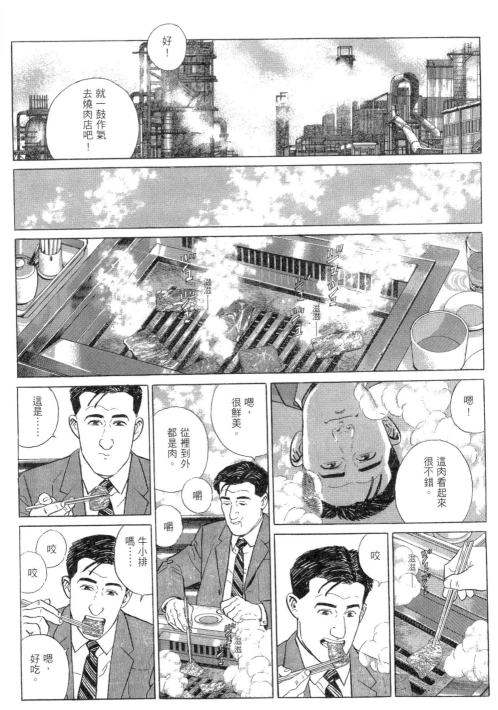

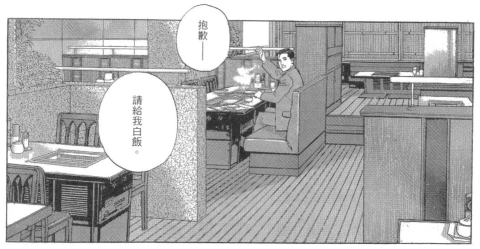

抱歉──

請給我白飯。

呼，

好熱。

第一次單獨一人在大白天吃燒肉。

喝

泡菜的味道如何呢？

白飯什麼時候才會來呢？

說到燒肉，就是要配白飯啊。

這個牛胃也很美味的樣子。

嚼

嚼

好味道，好感覺。

嗯。

咀嚼

咀嚼

嚼

不好吃的牛胃咬起來就像橡膠一樣。

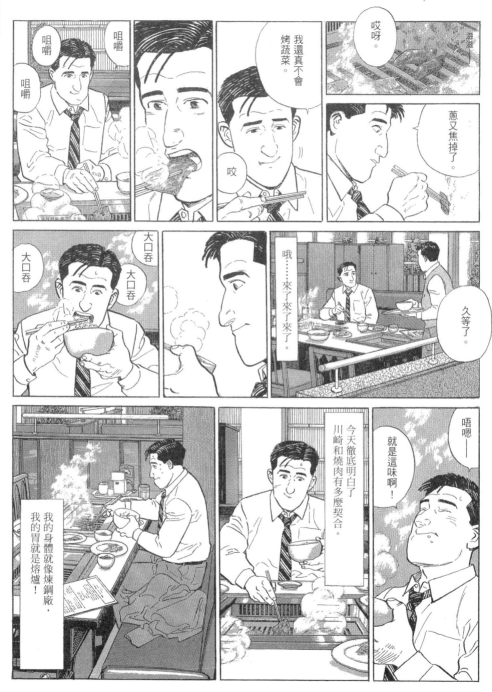

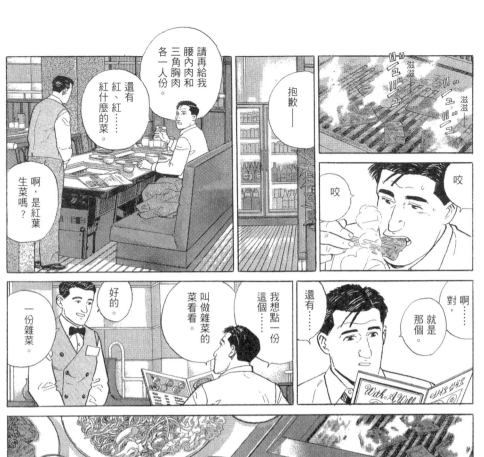

請再給我腰內肉和三角胸肉各一人份。

還有紅、紅……紅什麼的菜。

抱歉——

啊,是紅葉生菜嗎?

滋滋

滋滋

咬

咬

一份雜菜。

好的。

叫做雜菜的菜看看。

我想點一份這個……

還有……

對啊……

就是那個。

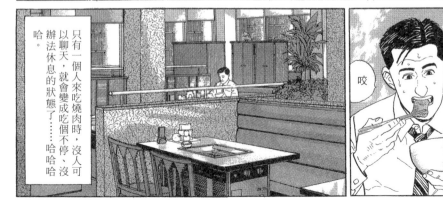

只有一個人來吃燒肉時,沒人可以聊天,就會變成吃個不停、沒辦法休息的狀態了……哈哈哈哈。

咬

咬

咬

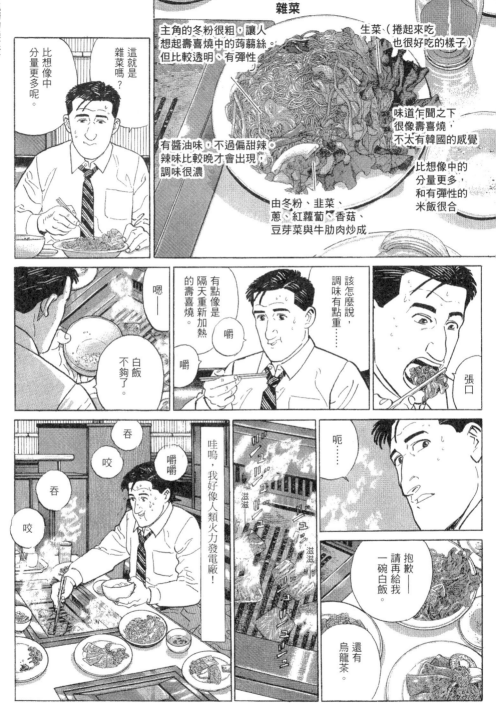

雜菜

主角的冬粉很粗，讓人想起壽喜燒中的蒟蒻絲。但比較透明、有彈性。

生菜、（捲起來吃也很好吃的樣子）

這就是雜菜嗎？

比想像中分量更多呢。

有醬油味，不過偏甜辣。辣味比較晚才會出現，調味很濃。

味道乍聞之下很像壽喜燒，不太有韓國的感覺

比想像中的分量更多，和有彈性的米飯很合

由冬粉、韭菜、蔥、紅蘿蔔、香菇、豆芽菜與牛肋肉炒成

嗯—

白飯不夠了。

有點像是隔天重新加熱的壽喜燒。

嚼

嚼

該怎麼說，調味有點重……

張口

呃……

吞

咬

嚼嚼

吞

咬

哇嗚，我好像人類火力發電廠！

滋滋

滋滋

呃……

抱歉—請再給我一碗白飯。

還有烏龍茶。

第9話 江之島蓋飯

神奈川縣藤澤市江之島

雖然是趁著交貨時順便來的，但江之島是自學生時代以來第一次造訪，中間相隔多少年了呢？

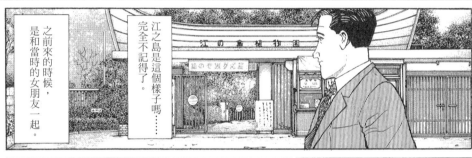

之前來的時候，是和當時的女朋友一起。

江之島是這個樣子嗎……完全不記得了。

那個地點到底在哪裡呢？

真懷念啊。

穿著長外套的話，應該是在旺季結束之後的事吧。

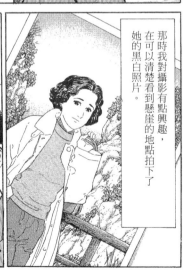

那時我對攝影有點興趣，在可以清楚看到懸崖的地點拍下了她的黑白照片。

不過，我並不討厭這個氛圍。

彎彎曲曲的細長坡道，老舊的小店，混雜排列的街道，這種氛圍……

那麼，接下來要在哪兒吃飯好呢？

不愧是旺季前的平日，人也很少。

啊！

就是這裡。

也就是說，前方應該有饅頭店才對。

啊……

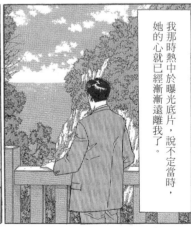

我那時熱中於曝光底片，說不定當時，她的心就已經漸漸遠離我了。

92

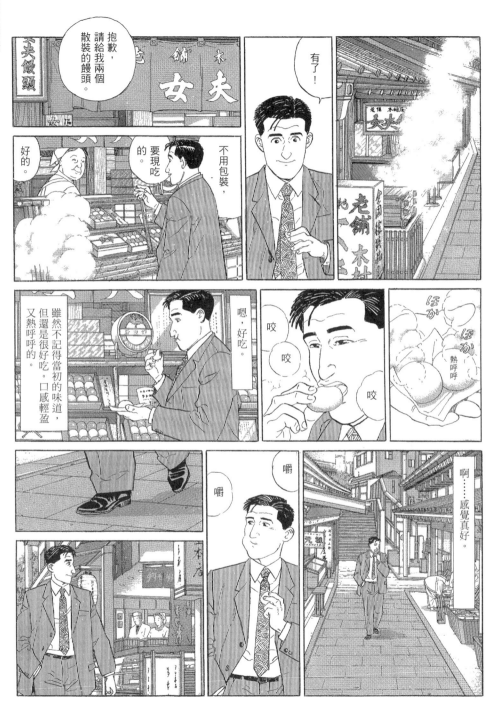

抱歉，請給我兩個散裝的饅頭。

有了！

好的。

不用包裝，要現吃的。

雖然不記得當初的味道，但還是很好吃。口感輕盈又熱呼呼的。

嗯，好吃。

咬 咬 咬

ほか ほか 熱呼呼

嚼 嚼

啊……感覺真好。

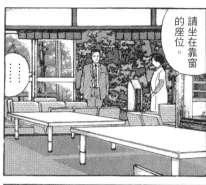

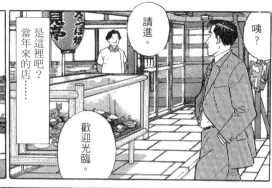

咦？

請進。

是這裡吧？當年來的店……

請坐在靠窗的座位。

……

歡迎光臨。

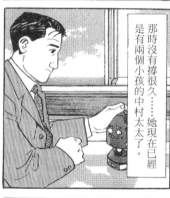

那時沒有撐很久……她現在已經是有兩個小孩的中村太太了。

命運就是這樣啊。

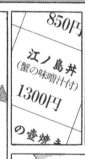

850円

江ノ島丼
(蟹の味噌汁付)
1300円

の壺燒き

要點什麼好呢？

嗯——

好的。

還有壺燒蠑螺。

請給我這個附蟹肉味噌湯的江之島丼飯。

久等了。

……

喵

欸？

貓……

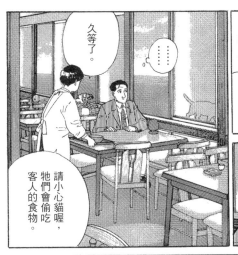

請小心貓喔，牠們會偷吃客人的食物。

江之島蓋飯套餐 1300 圓

乍看像是親子蓋飯，但裝在較淺平的容器中，碎海苔多，米飯少

蟹肉味噌湯

豪爽的放入半隻螃蟹，看來豪華但味道淡薄

醬菜

沒有特別值得一提的部分，有兩個種類

壺燒蠑螺 850 圓

螺肉已經切好，沒有香料的味道

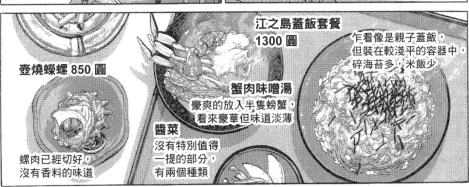

咬

這就是江之島蓋飯嗎……

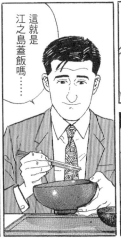

味道有點淡呢……

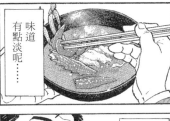

是什麼種類的螃蟹呢？在這附近抓的嗎？

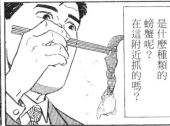

吸啜

嚼

嚼

是鮑魚？雞蛋的調味太重了，吃不太出來。

裡面放了什麼嗎？

咀嚼

這是……

嗯……蛋的部分吃起來甜甜的。

嚼

糟了……這樣一來就和壺燒蠑螺重複了。

這是蠑螺嘛。

嗯？

咬

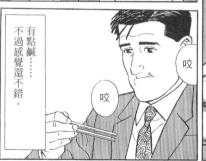有點鹹……不過感覺還不錯。

咬

咬

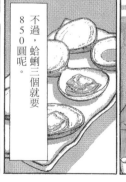不過，蛤蜊三個就要850圓呢。

什麼啊……早知道就點烤蛤蜊了。

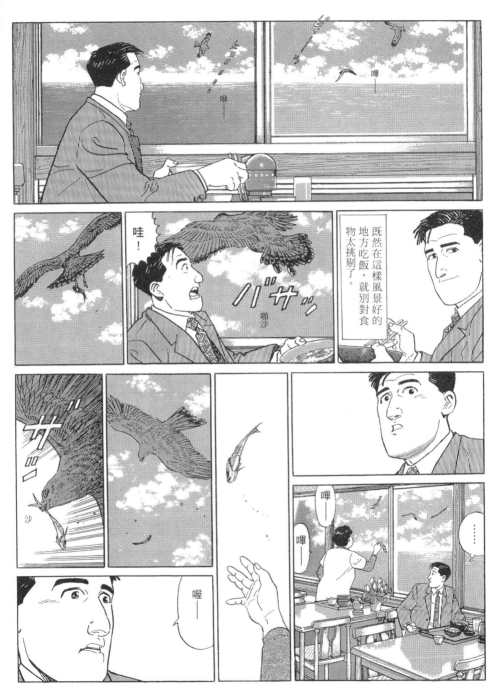

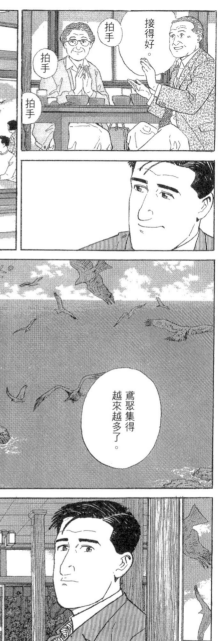

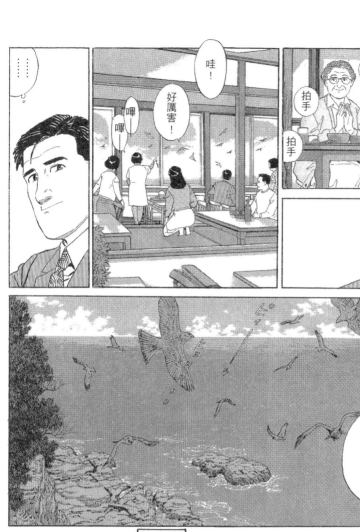

……
……

哇!

好厲害!

嗶
嗶

接得好。

拍手

拍手

拍手

鳶聚集得
越來越多了。

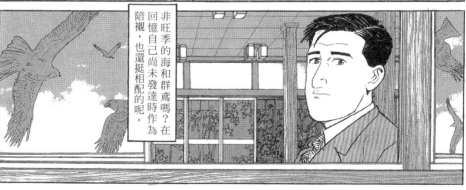

非旺季的海和群鳶嗎?在
回憶自己尚未發達時作為
陪襯,也還挺相配的呢。

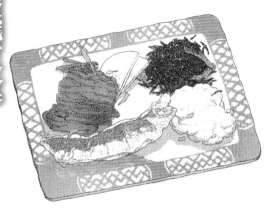

第10話──隨機定食

東京都杉並區西荻窪

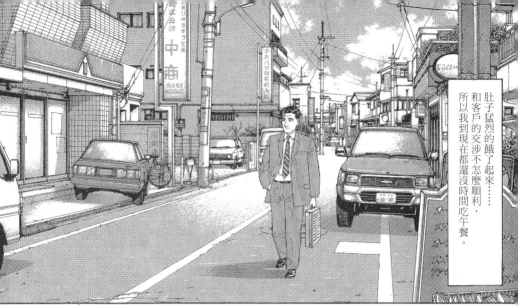

肚子猛烈的餓了起來……和客戶的交涉不怎麼順利，所以我到現在都還沒時間吃午餐。

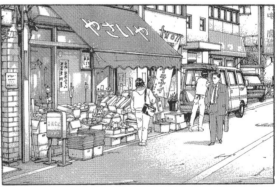

是曾經當過嬉皮的團塊世代開的店吧。

這種有機蔬菜店……

田中さんの小松菜￥230

大根

天然健康料理……

嗯？

最近又很忙，過得不太健康……

前面好像也沒什麼可以吃飯的店……

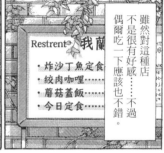

雖然對這種店不是很有好感……不過偶爾吃一下應該也不錯。

Restrent 我蘭室
・炸沙丁魚定食……
・絞肉咖哩……
・蘑菇蓋飯……
・今日定食……

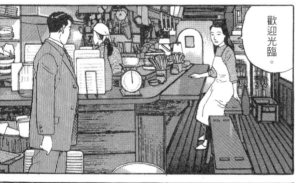

歡迎光臨。

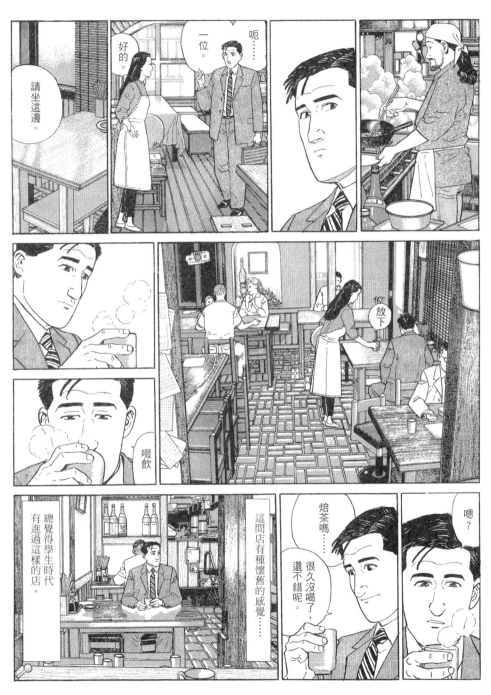

這種店，開15年也不會有變化吧……一定是這樣的。

嗯哼——

典型的「那種店」呢。

請問可以點餐了嗎？

啊……

好的。

不是衛生筷……

因為衛生筷會破壞環境嗎？

那個，

請給我隨機定食。

Today's Lunch Menu
A 沙丁魚&蔬菜咖哩 850
B 隨機定食 850
C 炒蔬菜 850
D 泡菜雜炊 800

這些調味料也都是不含添加物的產品嗎？

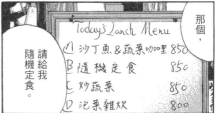

不過，就是因為這樣，所以價位才會很高吧。

但是，這種類型的餐廳……

果然還是很不習慣……而且不知為何，比年輕時更強烈的覺得不能接受。

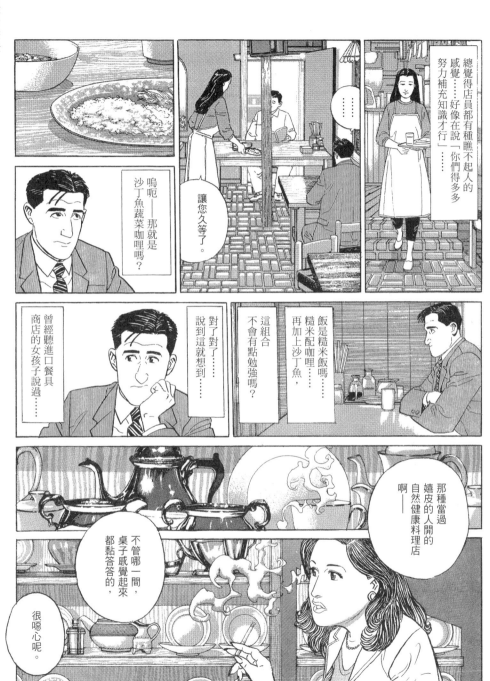

讓您久等了。

……說不定真的是這樣呢。

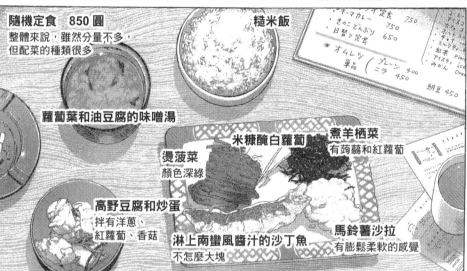

隨機定食 850 圓
整體來說，雖然分量不多，
但配菜的種類很多

糙米飯

蘿蔔葉和油豆腐的味噌湯

米糠醃白蘿蔔

煮羊栖菜
有蒟蒻和紅蘿蔔

燙菠菜
顏色深綠

高野豆腐和炒蛋
拌有洋蔥、
紅蘿蔔、香菇

淋上南蠻風醬汁的沙丁魚
不怎麼大塊

馬鈴薯沙拉
有膨鬆柔軟的感覺

吸……

糙米嗎……

也可以啦……

——果然和想像中的樣子差不多。

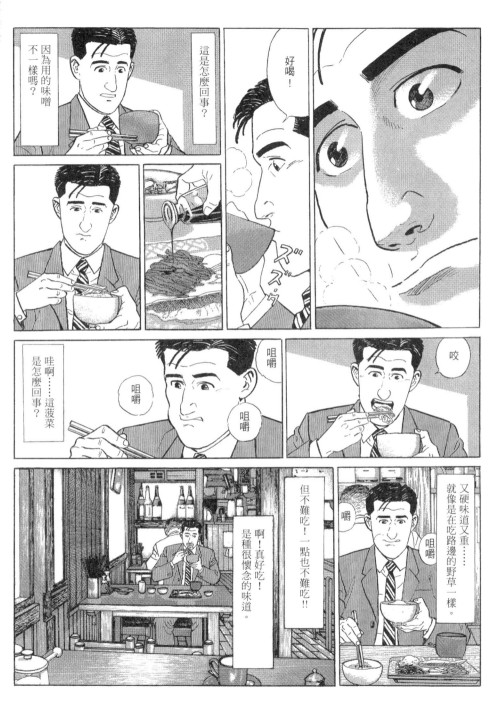

想起來了，這是小時候討厭的味道。

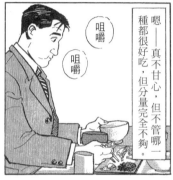

咀嚼

咀嚼

嗯——真不甘心，但不管哪一種都很好吃，但分量完全不夠。

吞

吞

嚼

嚼

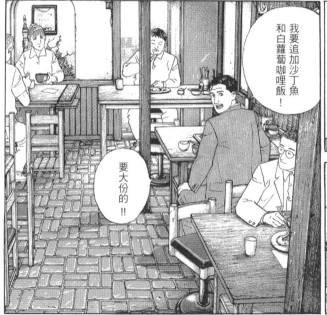

我要追加沙丁魚和白蘿蔔咖哩飯！

要大份的！！

抱歉——！

是的。

第11話 咖哩丼和關東煮

東京都練馬區石神井公園

以東京都內來說……

是很大間的豪宅了呢。

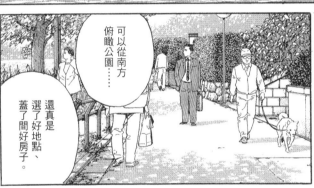
可以從南方俯瞰公園……

還真是選了好地點、蓋了間好房子。

……對了，

今天是一般社會的星期日呢。

ⅢⅢ

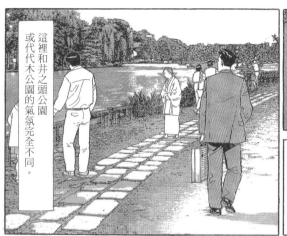

這裡和井之頭公園或代代木公園的氣氛完全不同。

因為離所有的車站都有一段距離，加上附近沒有鬧區的緣故吧？

嗯——

遊客群也差很多，不管是年齡層或打扮都不一樣。

這一帶應該有很久以前的休息區之類的地方才對。

找到了、找到了。

原來在這裡啊。

啊！

上次來，已經是15年前的事了。

哦！

是水果牛奶啊，還真稀奇。

在澡堂可以喝到的那種。

口渴了。

可以啊。

沒問題。

這個可以拿進去吃嗎？

老闆娘，

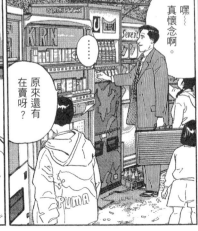

打開

原來還有在賣呀？

……
真懷念啊。

嘿～～

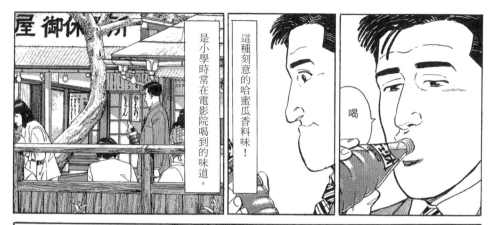

是小學時常在電影院喝到的味道。

這種刻意的哈蜜瓜香料味!

喝

啊⋯⋯好舒服啊。

啊!抱歉。

請給我關東煮。

好的。

好舒爽的風。

而且綠意盎然。

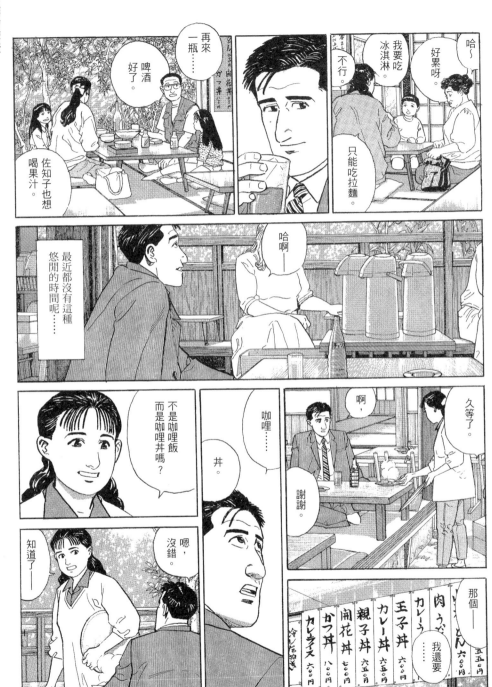

不過……關東煮和哈蜜瓜汽水，顏色的組合還真是不怎麼樣。

好吃。

嗯——

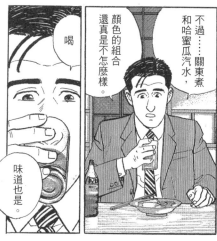

喝

味道也是。

張口

啜飲

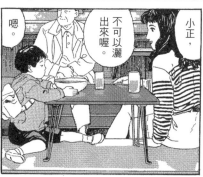

不可以灑出來喔。

小正，

嗯。

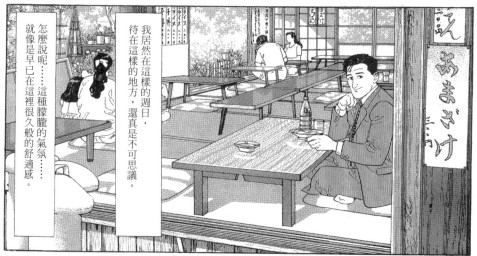

我居然在這樣的週日，待在這樣的地方，還真是不可思議。

怎麼說呢……這種朦朧的氣氛……就像是早已在這裡很久般的舒適感。

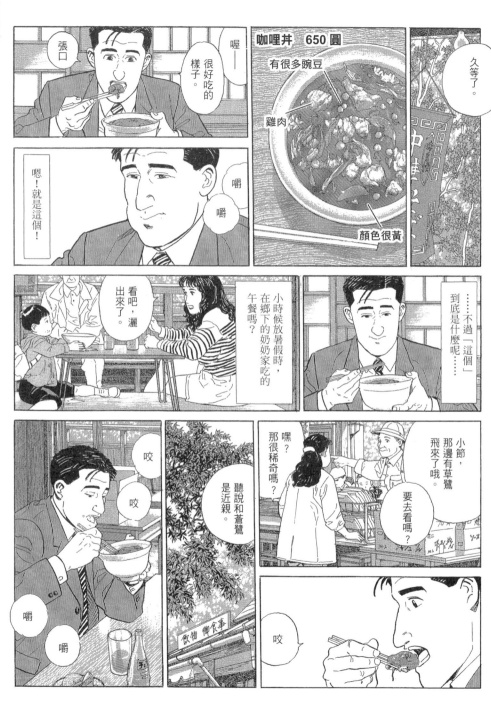

孤獨的美食家

張口

喔——
很好吃的
樣子

咖哩丼　650圓

有很多豌豆

雞肉

顏色很黃

久等了。

嗯！就是這個！

嚼

嚼

看吧，灑
出來了。

小時候放暑假時，
在鄉下的奶奶家吃的
午餐嗎？

……不過「這個」
到底是什麼呢……

咬

咬

聽說和蒼鷺
是近親。

嘿？
那很稀
奇嗎？

小節，
那邊有草鷺
飛來了哦。

要去看嗎？

嚼

嚼

咬

117

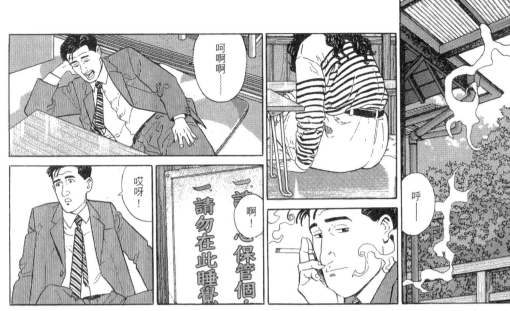

呵啊啊

哎呀!

啊!

小心保管個

一請勿在此睡覺

呼一

第12話 漢堡餐

東京都板橋區大山町

勉勉強強趕上了午餐時段。

喂！

光臨。

……

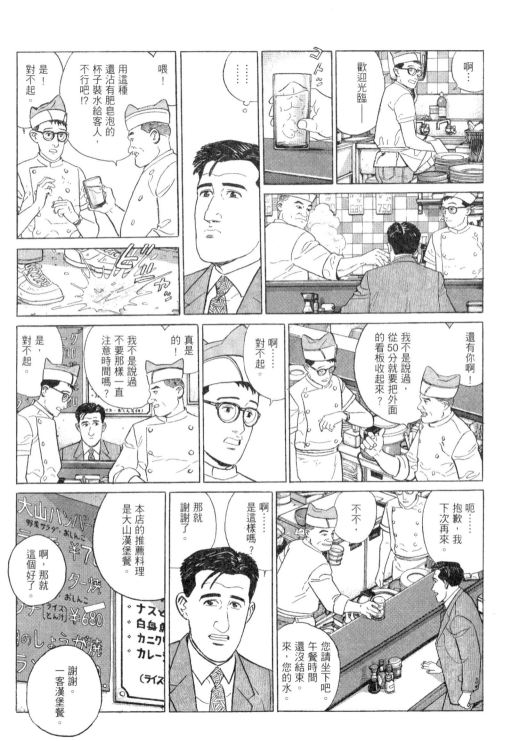

122

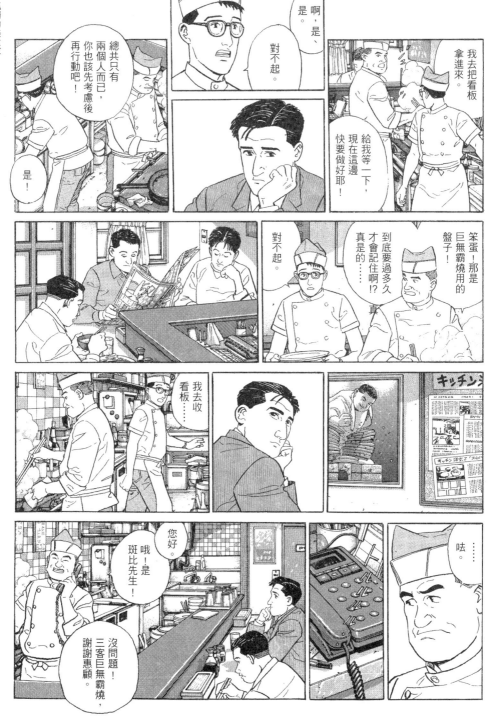

有外送。

三客巨無霸。

是。

可是……已經……時間……

還不都是因為你拖拖拉拉的關係！

要出餐了！

是的。

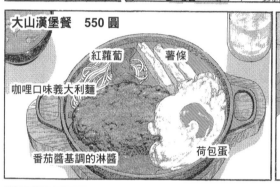

大山漢堡餐　550圓

紅蘿蔔　薯條

咖哩口味義大利麵

番茄醬基調的淋醬　荷包蛋

喔，久等了。

謝謝。

喔——還不錯嘛。

這種漢堡餐不錯，我喜歡。

嚼

嚼

咬

喂！不要忙著洗東西，先準備外送的便當盒。

還有沙拉和豆腐。

豆腐……

只剩半個而已了。

什麼？

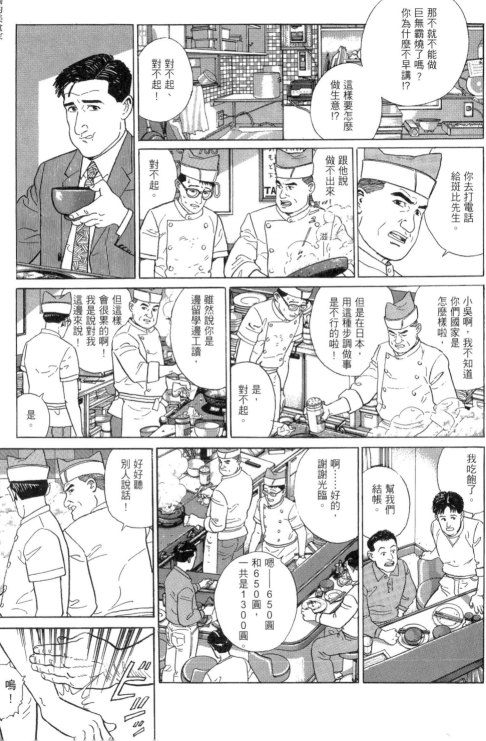

收您兩人合計1300圓。

謝謝光臨——！

起身

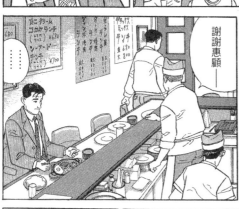

謝謝惠顧——

謝謝惠顧——

我吃飽了。

ガタ

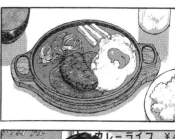

不必那麼大聲罵人吧？

在別人吃飯時，

ガタ

今天我明明很餓，

但請看！

怎麼樣？

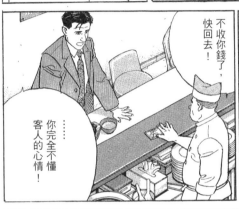

卻只吃得下這麼一點點!!

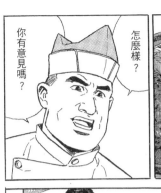

你有意見嗎？

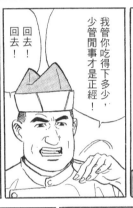

有。

我管你吃得下多少，少管閒事才是正經！

回去！回去！

不收你錢了，快回去！

……你完全不懂客人的心情！

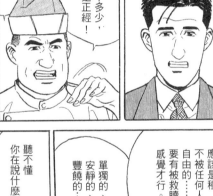

進食時的氣氛應該是種不被任何人打擾、自由的……該怎麼說，要有被救贖的感覺才行。

單獨的、安靜的、豐饒的……

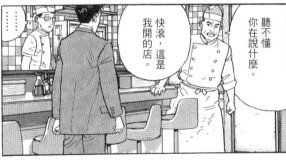

聽不懂你在說什麼。

快滾，這是我開的店。

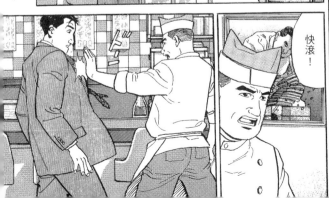

快滾！

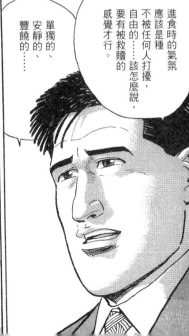

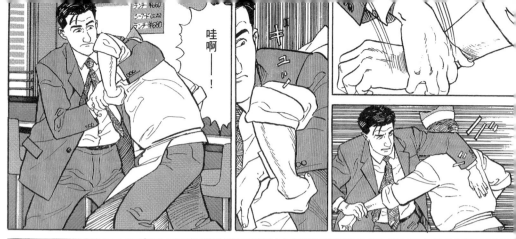

哇啊——！

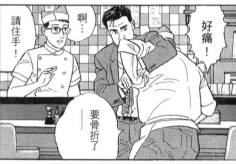

好痛！

啊……

請住手！

要骨折了

這樣是
不行的。

唉……

啊——不行……
這樣子……不行、不行。

唉……

那傢伙……
那眼神……

第13話──香腸咖哩
東京都澀谷區神宮球場

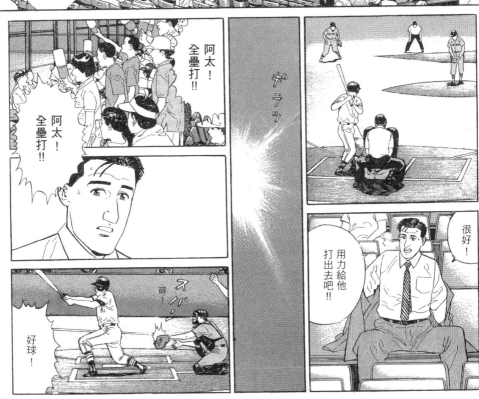

哎呀……

好球！

打者出局！！

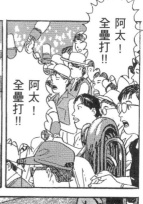

阿太！全壘打！！

阿太！全壘打！！

偶然從報紙上得知，外甥阿太的學校打入甲子園地區預賽前八強，而且他是隊上的王牌。

也許因此我對四年不見的外甥感到牽掛也說不定吧。

雖然我對高中棒球完全沒興趣，但阿太的母親，也就是我老姊，在兩年前離婚了。

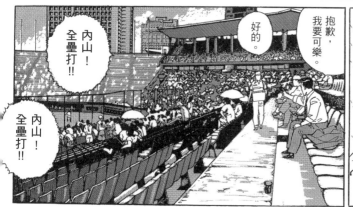

內山！全壘打！！

內山！全壘打！！

好的。

抱歉，我要可樂。

不過，還真是熱啊。

132

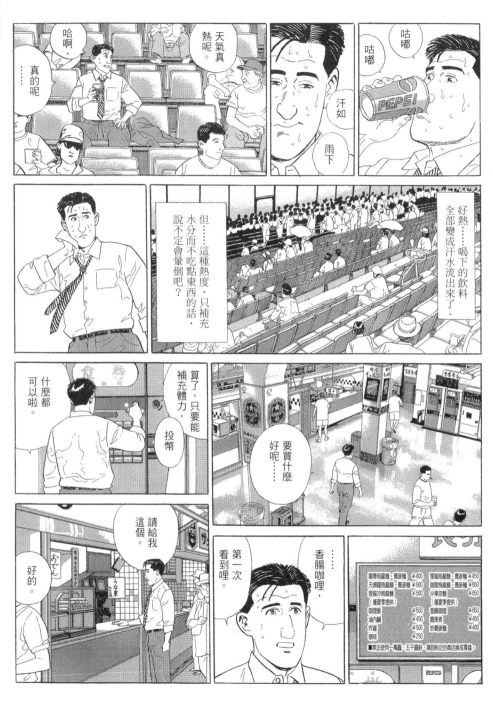

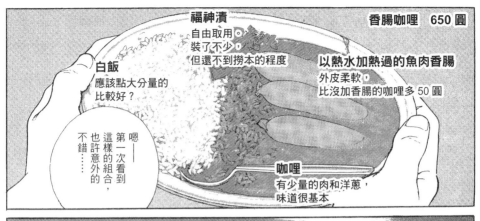

福神漬
自由取用。
裝了不少，
但還不到撈本的程度

香腸咖哩　650圓

白飯
應該點大分量的
比較好？

以熱水加熱過的魚肉香腸
外皮柔軟，
比沒加香腸的咖哩多50圓

嗯──
第一次看到
這樣的組合，
也許意外的
不錯……

咖哩
有少量的肉和洋蔥，
味道很基本

還是0-0嗎？

在這種大熱天
吃咖哩，有點
太嗆了啊。

還是
很熱。

嗚啊！

嚼

嚼

吞

吞

嗯。嗯。

張口

134

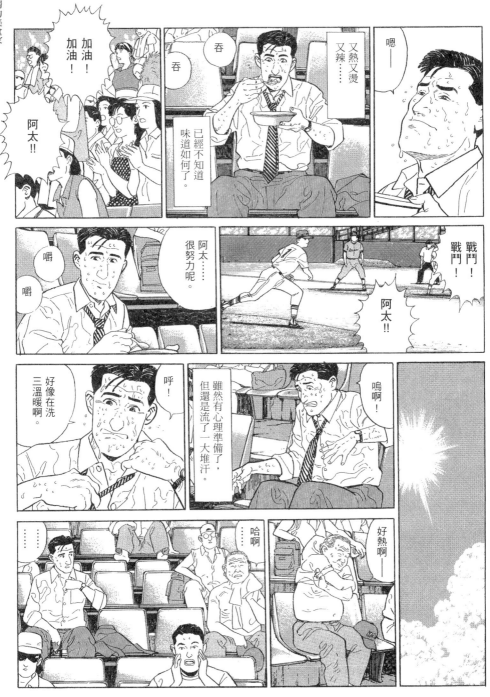

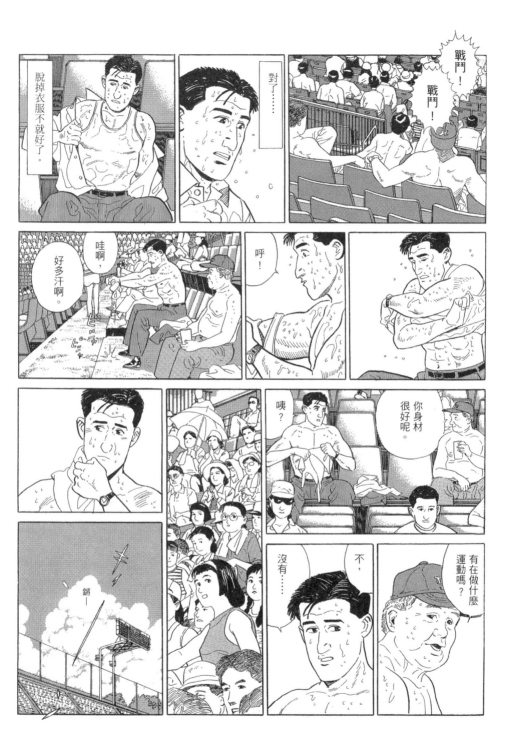

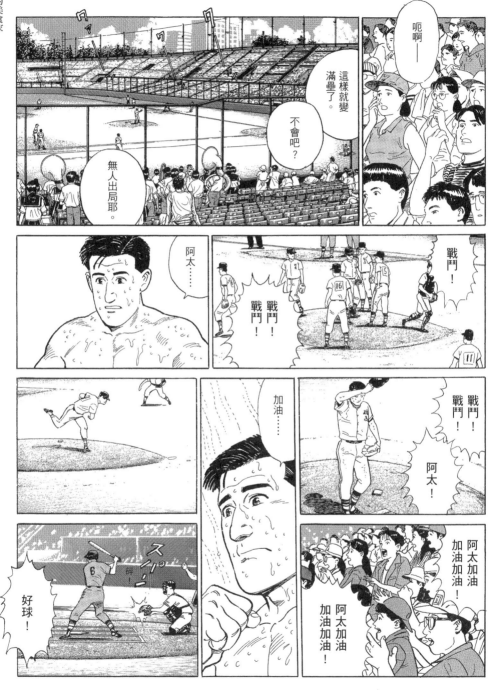

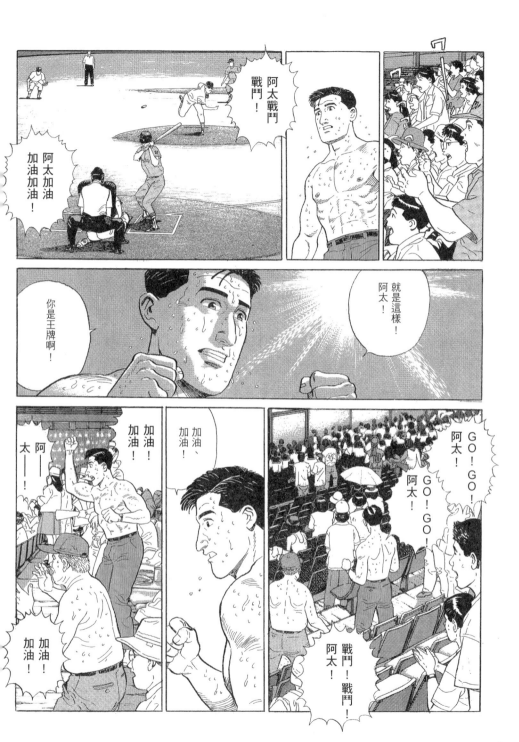

第14話——
（已消失的）牛肉燴飯和牛排
東京都中央銀座

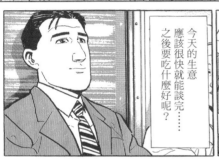

今天的生意
應該很快就能談完……
之後要吃什麼好呢？

肚子餓了……

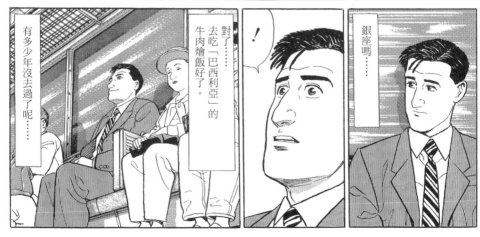

有多少年沒去過了呢……

對了……
去吃「巴西利亞」的
牛肉燴飯好了。

！

銀座嗎……

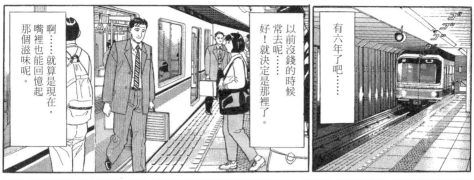

啊⋯⋯就算是現在，嘴裡也能回憶起那個滋味呢。

好！就決定是那裡了。

以前沒錢的時候常去呢⋯⋯

有六年了吧⋯⋯

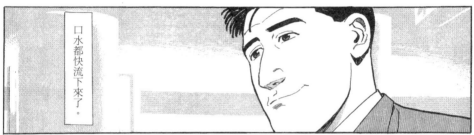

口水都快流下來了。

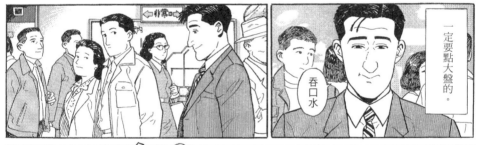

一定要點大盤的。

吞口水

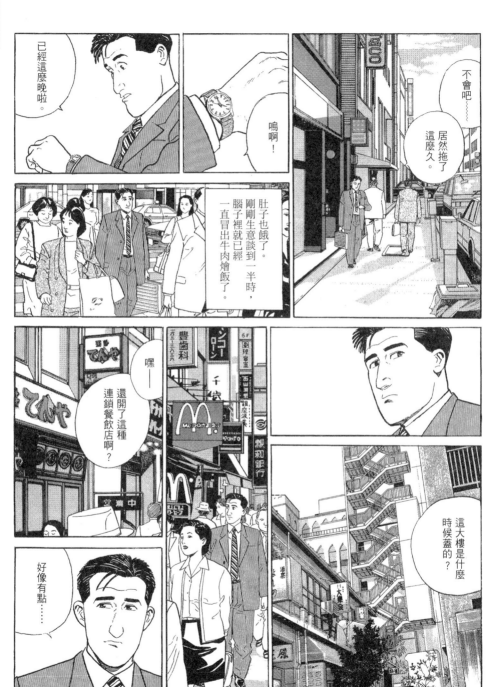

孤獨的美食家

143

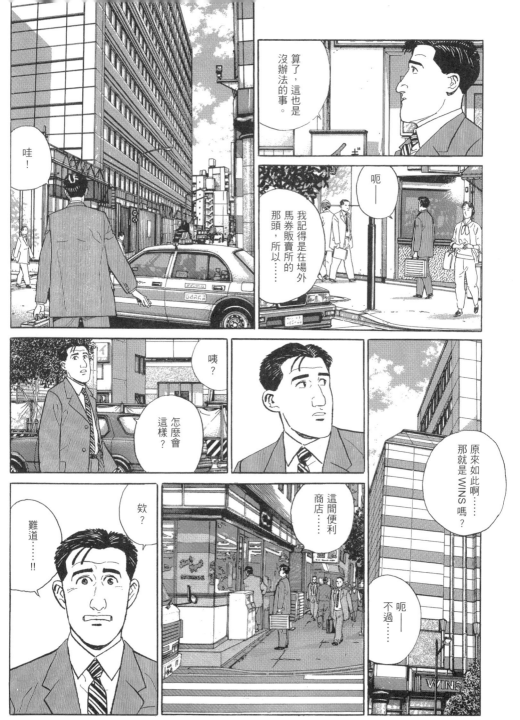

※WINS 銀座是於 1990 年新建的銀座場外馬券販賣所,本篇連載時間為 1995 年,
而主角井之頭已經 6 年沒來銀座了,所以是第一次看到 WINS 銀座。

144

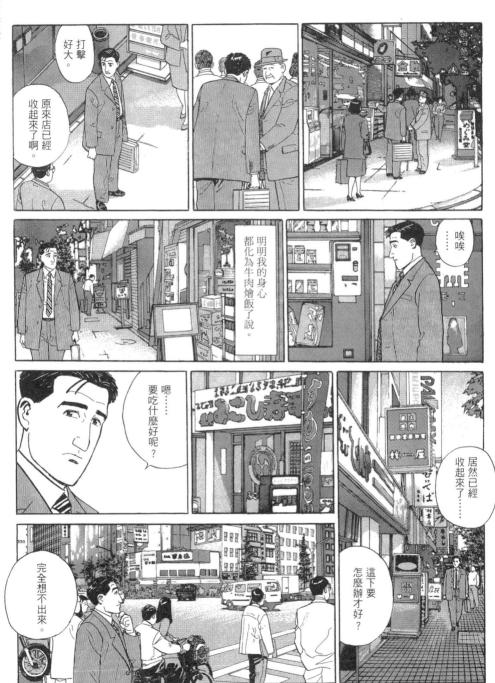

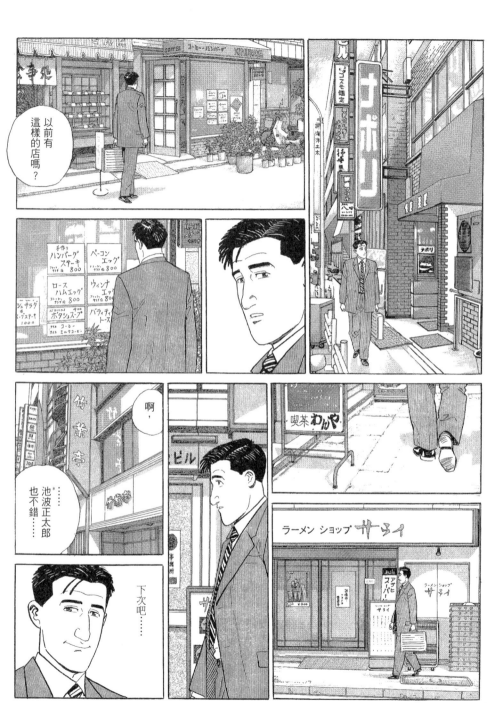

＊「竹葉亭」是文豪池波正太郎喜愛的餐廳，以鰻魚飯聞名。

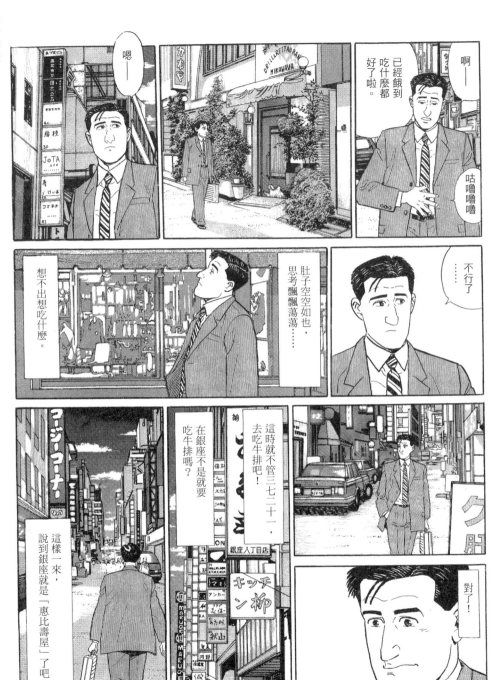

咀嚼

咀嚼

吞嚥

吞嚥

是說……太久沒吃牛排了，意外的……下巴會發痠呢。

切

切

少了那間店的銀座啊……

但今天的我，連這肉的美味都有些嚐不出來了。

好吃，真的很好吃，

咀嚼

咀嚼

咀嚼

吞嚥

咀嚼

第15話 便利商店的食物

東京都內某處深夜

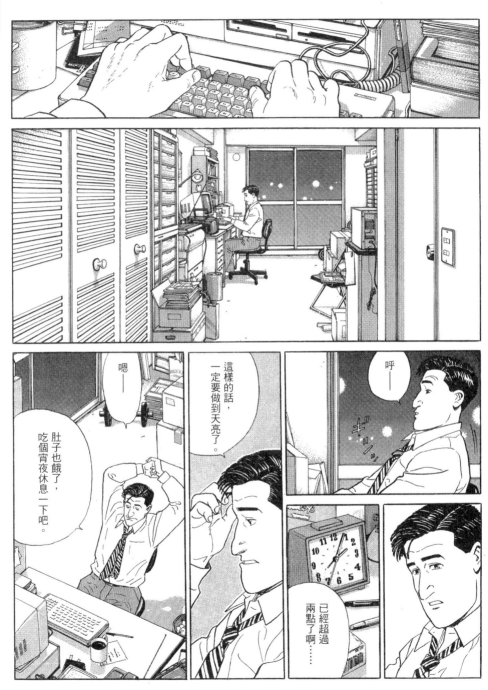

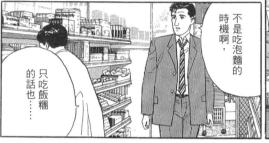

不是吃泡麵的時機啊，

只吃飯糰的話也……

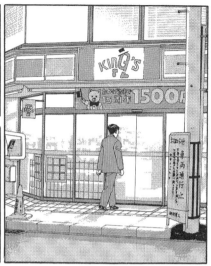

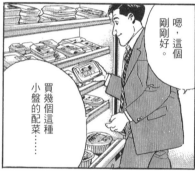

嗯，這個剛剛好。

買幾個這種小盤的配菜……

「中華風鳥蛋和牛肉」嗎？

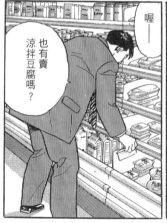

喔——也有賣涼拌豆腐嗎？

如果是這樣的話，這個金平牛蒡也不錯。

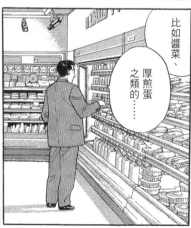

比如醬菜、厚煎蛋之類的……

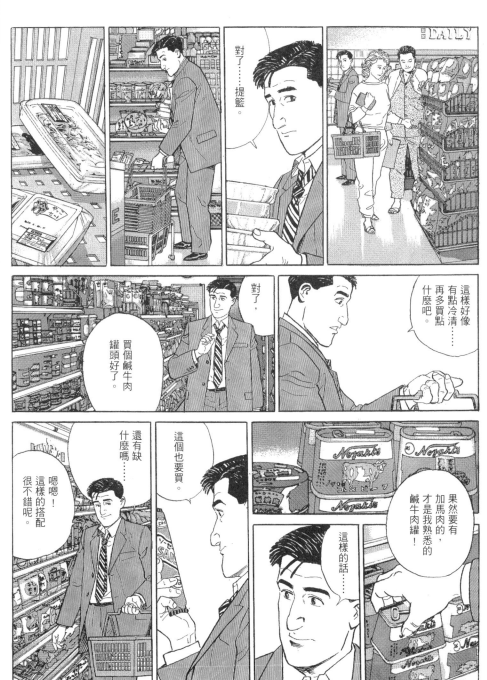

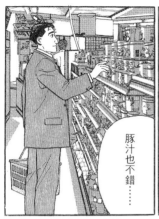

這樣一來就會想喝個湯。

豚汁也不錯……

嗯……

燉菜！

變成了深夜的定食了呢。

呵呵，

哦哦，是生味噌口味的。

不過這次就買滑菇湯好了。

好！

這樣的話……

對了，這個只要請店員用微波爐加熱就可以了。

格派 甜點

嗯？

「秋田小町新米」。

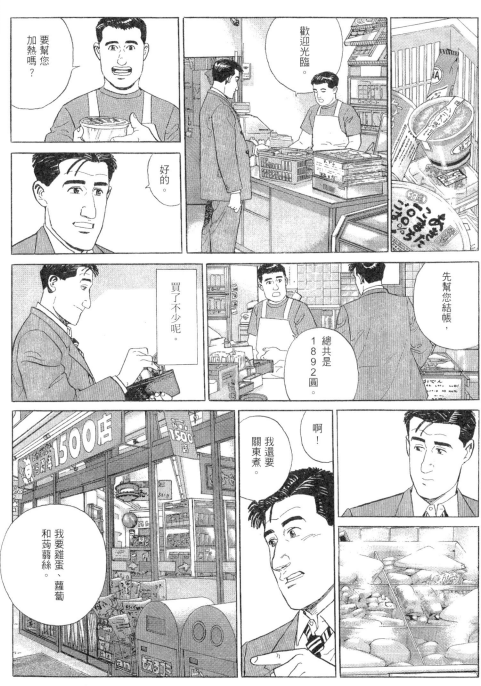

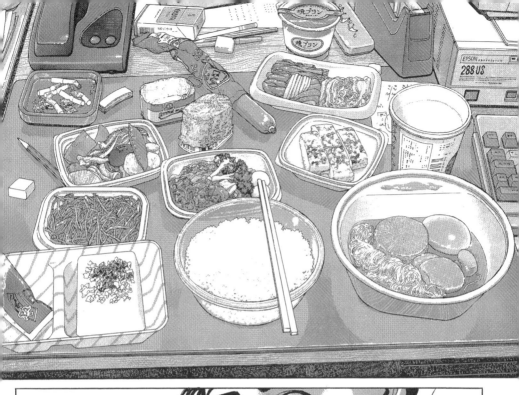

哇啊！

這樣超豐盛的。

放個音樂好了。

嗯？

餓了餓了。

要開動……

啊——

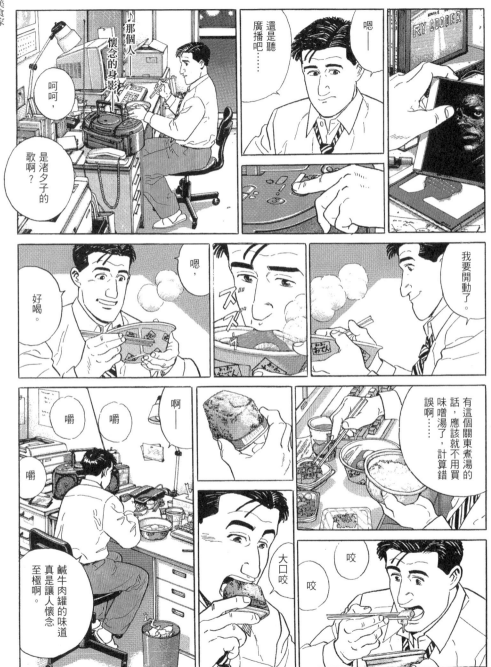

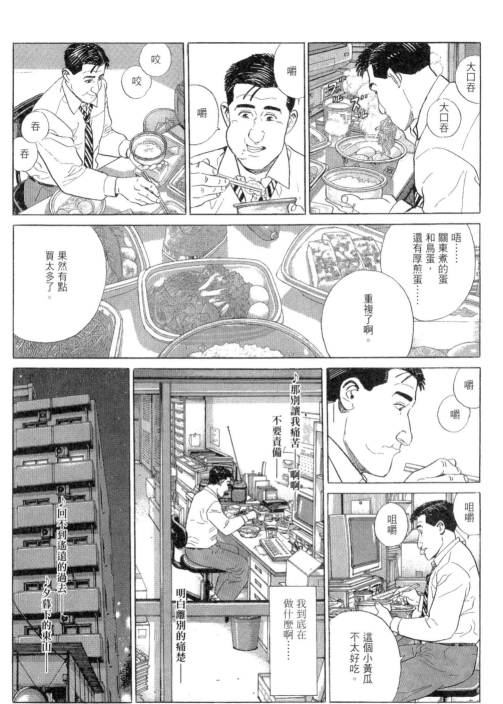

158

第16話──讚岐烏龍麵

東京都豐島區池袋百貨公司頂樓

百貨公司裡的餐廳
全都是排隊的人潮
……

哇啊！對了，
現在是假日的中午，

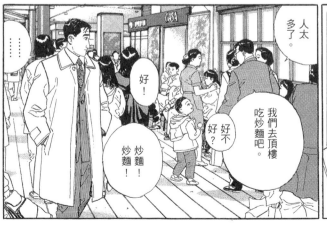

人太
多了。

好！

好不
好？

炒麵！

炒麵
！

我們去頂樓
吃炒麵吧。

……

沒辦法，
只好到外面去吃了。

原來如此，

還有頂樓這招。

叮

什麼嘛，氣氛很好啊？

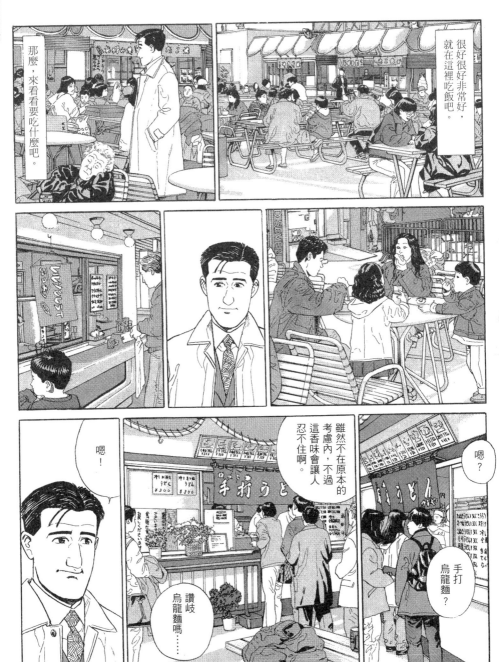

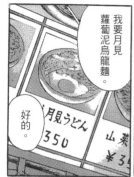

我要月見蘿蔔泥烏龍麵。

好的。

月見……

我想吃有蛋的，所以……

不對，那個……

您好，請問要點什麼？

嗯——

好了。

讓您久等了。

總覺得有種廟會的氣氛。

沒吃過同時有生蛋和白蘿蔔泥的烏龍麵呢。

很好吃的樣子。

嗯——

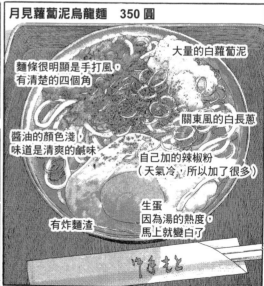

月見蘿蔔泥烏龍麵　350 圓

大量的白蘿蔔泥

麵條很明顯是手打風，有清楚的四個角。

關東風的白長蔥

醬油的顏色淺，味道是清爽的鹹味。

自己加的辣椒粉（天氣冷，所以加了很多）

生蛋因為湯的熱度，馬上就變白了。

有炸麵渣

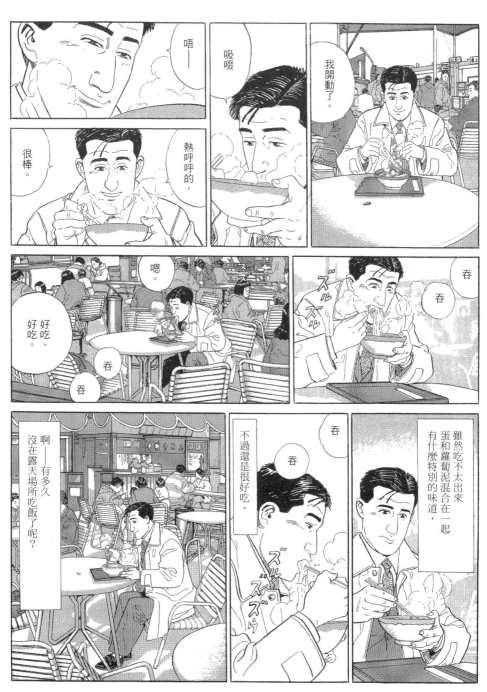

唔—

吸啜

我開動了。

熱呼呼的，很棒。

嗯。

好吃、好吃。

吞

吞

吞

吞

啊——有多久沒在露天場所吃飯了呢？

不過還是很好吃。

吞

吞

雖然吃不太出來蛋和蘿蔔泥混合在一起有什麼特別的味道，

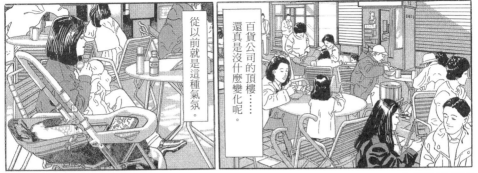

從以前就是這種氣氛。

百貨公司的頂樓……
還真是沒什麼變化呢。

很難想像
下面就是車站。

呼。

這裡就像是都會中的空白地帶。

咬

166

對了……
如果想從煩雜的都會中逃離的話，
只要來這裡就好了。

在這裡有藍天
作為配菜呢。

這樣說來，曾經做過生意的、過去的
當紅作家，好像講過這樣的話…

仙人掌……

喔—

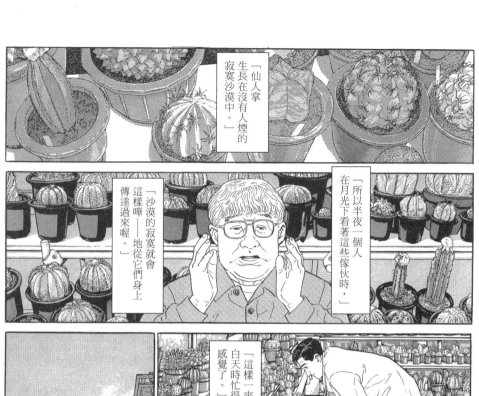

「仙人掌生長在沒有人煙的寂寞沙漠中。」

「所以半夜一個人在月光下看著這些傢伙時，」

「沙漠的寂寞就會這樣嘩——地從它們身上傳達過來喔。」

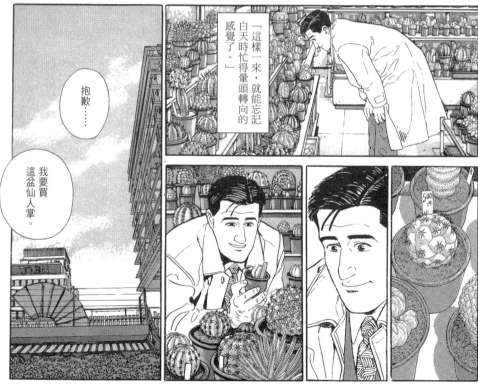

「這樣一來，就能忘記白天時忙得暈頭轉向的感覺了。」

抱歉……

我要買這盆仙人掌。

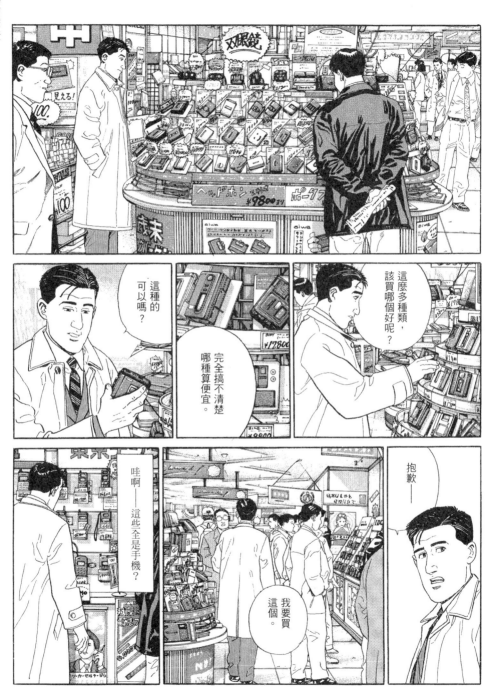

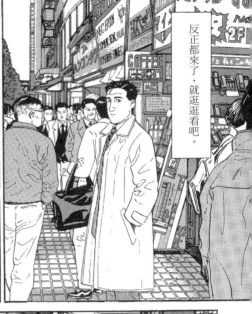

反正都來了，就逛逛看吧。

總覺得頭有點痛起來了。

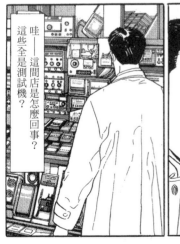

哇——這間店是怎麼回事？這些全是測試機？

我覺得好像沒有只有這裡才買得到的東西。

這些人在這裡買的東西……是用在什麼地方呢？要製造什麼呢？

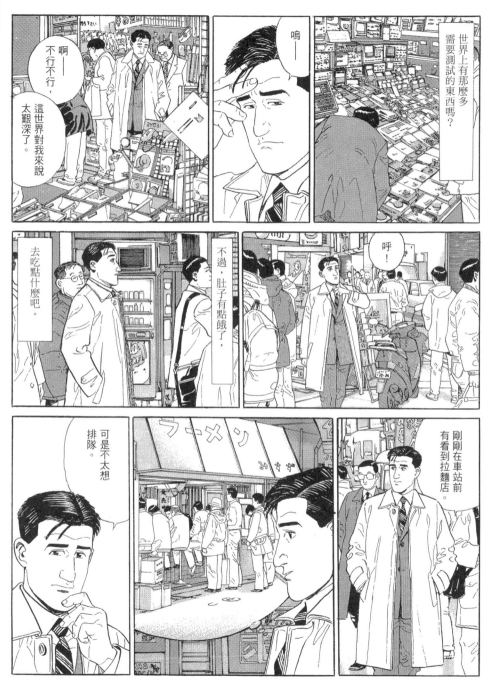

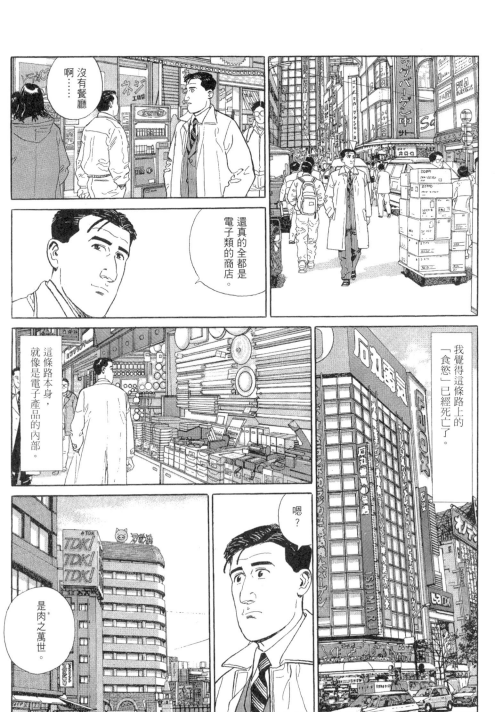

沒有餐廳啊……

還真的全都是電子類的商店。

這條路本身，就像是電子產品的內部。

我覺得這條路上的「食慾」已經死亡了。

嗯？

是肉之萬世。*

＊專賣各種肉類料理的餐飲大樓。

174

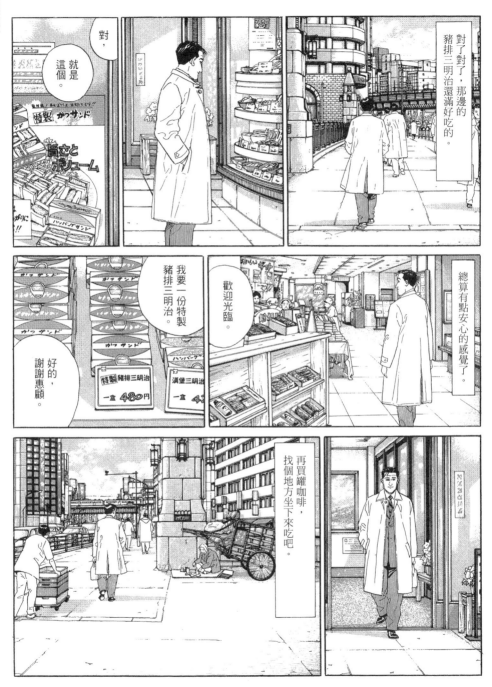

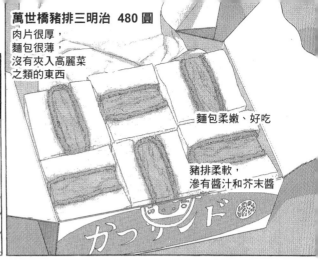

萬世橋豬排三明治 480 圓

肉片很厚，
麵包很薄，
沒有夾入高麗菜
之類的東西

麵包柔嫩、好吃

豬排柔軟，
滲有醬汁和芥末醬

嚼

嚼

咬

我喜歡這樣的食物。
簡單的醬汁味，
也就是男人的味道呢。

喝

很讚、
很讚。

嗯，

拉開

咀
嚼

咀
嚼

第18話 ——

大盤炒麵和餃子

東京都澀谷區澀谷百軒店

這裡已經不是我該來的地方了。

呼……

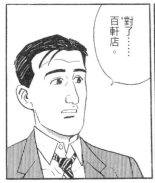

對了……
百軒店。*

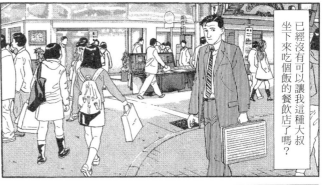

已經沒有可以讓我這種大叔
坐下來吃個飯的餐飲店了嗎?

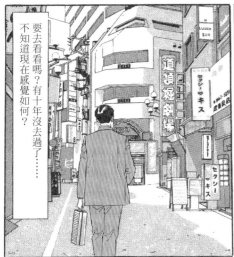

要去看看嗎?有十年沒去過了……
不知道現在感覺如何?

……
脫衣秀啊。

那個脫衣秀場的旁邊
有間很好吃的拉麵店呢。

這樣啊……
已經關門了嗎?

嗯……
這也是
時代潮流嗎?

咦?

沒開?

*商店街名。 **指道頓堀劇場。

不錯嘛。

營業中
煎餃 480
炒麵 480

歡迎光臨！

嗯。
就來吃
餃子配飯吧。

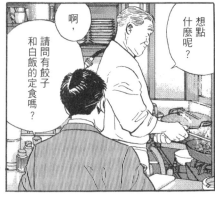

啊，
請問有餃子
和白飯的定食嗎？

什麼
想點
什麼呢？

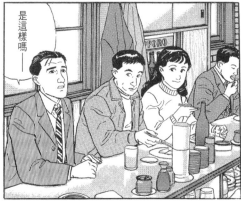

是這樣嗎——

咦？

我們這邊沒有
賣白飯喔。

那……

煎餃，
和大份
的炒麵。

好的。

不過……
看起來
很好吃的樣子……

居然沒有白飯
可以配著吃……
真是太殘忍了。

原來如此……應該在
坐下來前就先問清楚的。

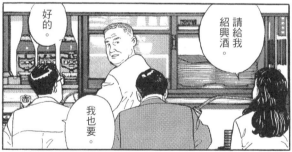

雖然我不曾因為
不會喝酒而感到痛苦，
但不能吃白飯卻會讓我
覺得很悲慘，太殘忍了。

請給我
紹興酒。

好的。

我也要。

真是不錯的店，
是我喜歡的類型。

可以坐下
兩個人嗎？

行，

請往
裡面走。

啊

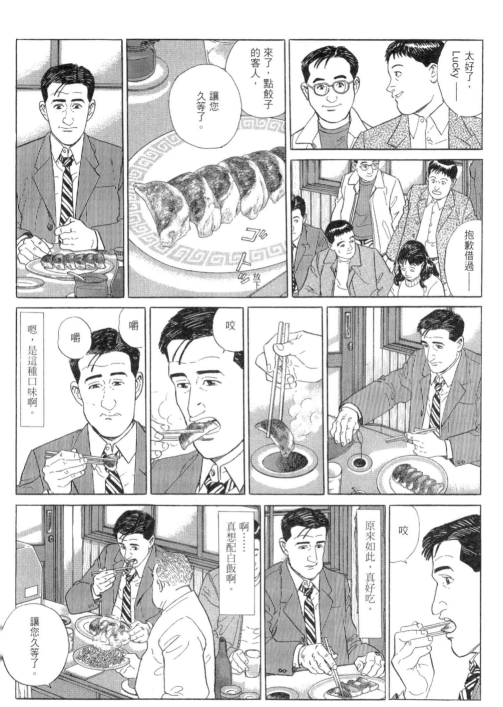

186

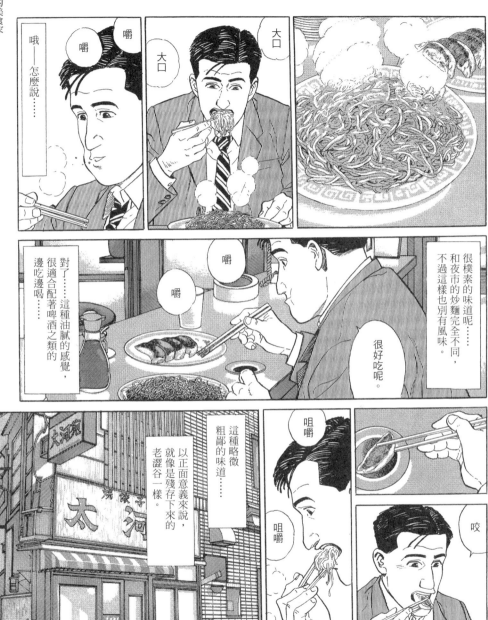

哦——怎麼說……

嚼

嚼

大口

大口

對了……這種油膩的感覺，很適合配著啤酒之類的邊吃邊喝……

嚼

嚼

很樸素的味道呢……和夜市的炒麵完全不同，不過這樣也別有風味。

很好吃呢。

這種略微粗鄙的味道……就像是殘存下來的老澀谷一樣。

以正面意義來說，

咀嚼

咀嚼

咬

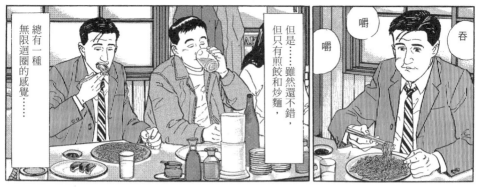

總有一種無限迴圈的感覺……

但是……雖然還不錯，但只有煎餃和炒麵，

嚼

嚼

吞

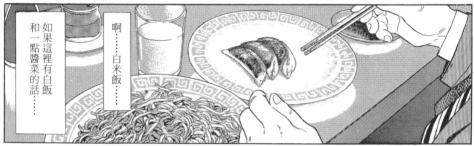

啊……白米飯……

如果這裡有白飯和一點醬菜的話……

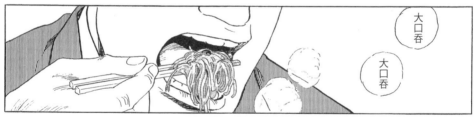

大口吞

大口吞

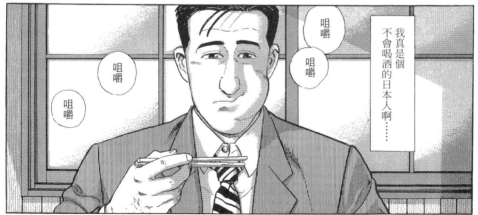

我真是個不會喝酒的日本人啊……

咀嚼

咀嚼

咀嚼

咀嚼

188

特別篇——滷鰈魚

東京都內某處醫院

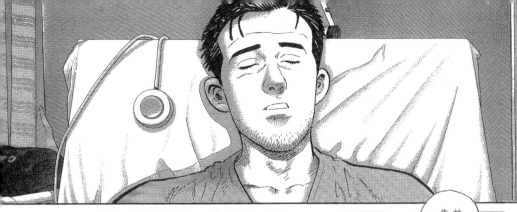

井之頭先生——

吃飯時間到了——

嗯……

不小心睡著了。

嗯嗯

……

覺得如何？

還會很痛嗎？

請用餐。

很好，和剛受傷時比起來，可以說一點都不痛了。

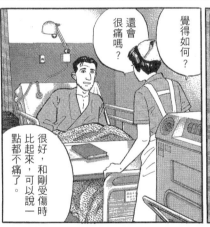

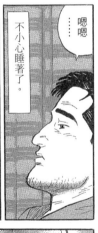

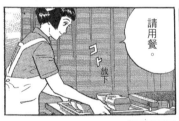

喔！

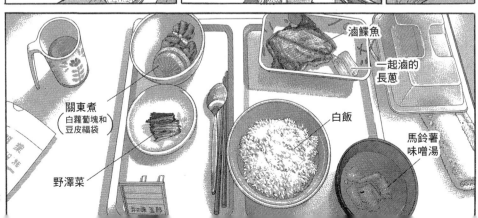

滷鰈魚

一起滷的長蔥

關東煮
（白蘿蔔塊和豆皮福袋）

白飯

馬鈴薯味噌湯

野澤菜

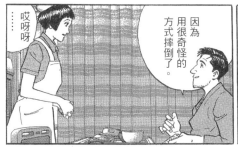

哎呀呀
……

因為用很奇怪的方式摔倒了。

我還是第一次坐上救護車呢！

因為肋骨不能打石膏嘛。

……
為了要保護商品

唔唔！

嘿咻！

嗚！

好重……

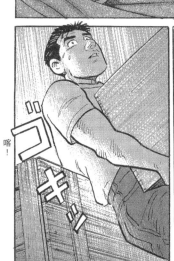

喀！

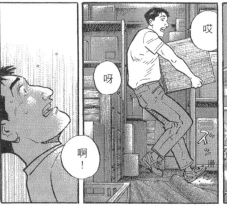

哎
呀
啊！

哇！

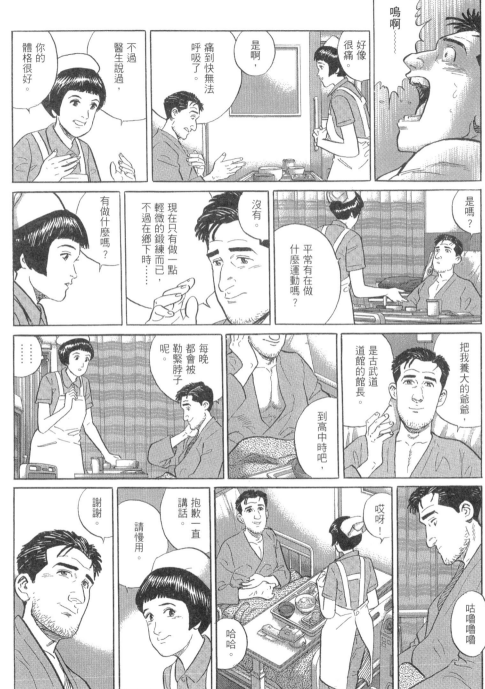

嗚啊

好像
很痛。

是啊,
痛到快無法
呼吸了。

不過
醫生說過,

你的
體格很好。

是嗎?

平常有在做
什麼運動嗎?

有做什麼嗎?

現在只有做一點
輕微的鍛練而已,
不過在鄉下時……

沒有。

……

每晚
都會被
勒緊脖子
呢。

到高中時吧,

把我養大的爺爺,
是古武道
道館的館長。

謝謝。

抱歉一直
講話。

請慢用。

哈哈。

哎呀!

咕嚕嚕嚕

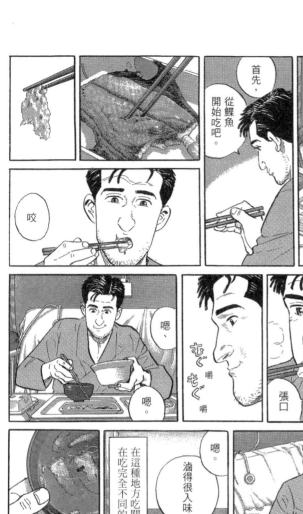

啊──

肚子餓了──

在醫院裡，只有三餐是值得期待的事。

首先，從鰈魚開始吃吧。

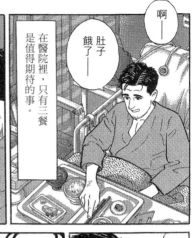

咬

嗯、嗯。

むぐむぐ
嚼嚼

張口

嗯，好吃。

哎呀，怎麼回事？明明才剛開動，反而覺得更餓了。

嗯。

滷得很入味。

在這種地方吃關東煮，好像在吃完全不同的東西似的。

嚼
嚼

吸啜

嚼

咬

接著來吃關東煮。

194

進食的聲音聽起來不怎麼有力。

喀
喀

雖然如此，他還是獨自的繼續吃著東西。

吸啜
吸啜

活著這件事，就是把食物填入體內。

啜飲
啜飲

……哎啊
……吃完了

夜晚真是漫長。

對啊。
……真的啦

嗯？

嘩啦啦

是啊。
肚子太餓所以睡不著。

＊俄國科學家巴甫洛夫提出的制約理論。

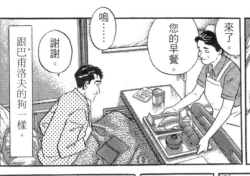

跟巴甫洛夫的狗一樣。

謝謝。

您的早餐。

來了。

嗚……

嗚！

好痛……

唔……

來了！

這樣的早餐，如果人在外面的花花世界時，可是看不上眼的啊。

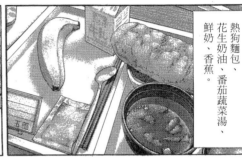

熱狗麵包、花生奶油、番茄蔬菜湯、鮮奶、香蕉。

剝

嚼

嚼

雖然某方面來說意義相同就是了。

話雖如此，這兒可不是監獄啊。

呵呵。

嚼

剝

多嚼幾下香蕉和牛奶的話，應該可以在嘴裡成為香蕉牛奶吧。

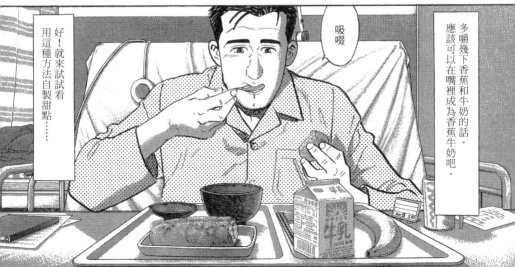

好！就來試試看用這種方法自製甜點……

吸啜

The Eurasian Publishing Group
圓神出版事業機構
用心閱你對話・網好無限寬廣

圓神出版社
Eurasian Press

http://www.booklife.com.tw

reader@mail.eurasian.com.tw

圓神文叢 130

孤獨的美食家

原　　作／久住昌之
作　　畫／谷口治郎
譯　　者／呂郁青
發 行 人／簡志忠
出 版 者／圓神出版社有限公司
地　　址／台北市南京東路四段50號6樓之1
電　　話／（02）2579-6600・2579-8800・2570-3939
傳　　真／（02）2579-0338・2577-3220・2570-3636
郵撥帳號／18598712　圓神出版社有限公司
總 編 輯／陳秋月
資深主編／沈蕙婷
責任編輯／林平惠
美術編輯／劉鳳剛
行銷企畫／吳幸芳・涂姿宇
印務統籌／林永潔
監　　印／高榮祥
校　　對／莊淑涵・林平惠
排　　版／莊寶鈴
經 銷 商／叩應股份有限公司
法律顧問／圓神出版事業機構法律顧問　蕭雄淋律師
印　　刷／祥峰印刷廠
2012年12月　初版
2024年3月　31刷

Kodoku no Gurume
Copyright © 2008 Masayuki QUSUMI, Jiro TANIGUCHI
Chinese translation rights in complex characters arranged with FUSOSHA Publishing Inc.
through Japan UNI Agency, Inc., Tokyo
Complex Chinese translation rights © 2012 by The Eurasian Publishing Group
(Imprint: Eurasian Press)

定價 250 元　　　　　ISBN 978-986-133-431-8